勞作系列 2

組合玩具DIY

多田千尋／著
李 芳 黛／譯

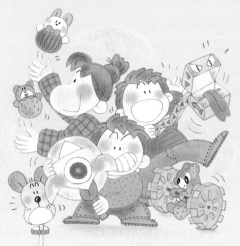

大展出版社有限公司

會動的玩具

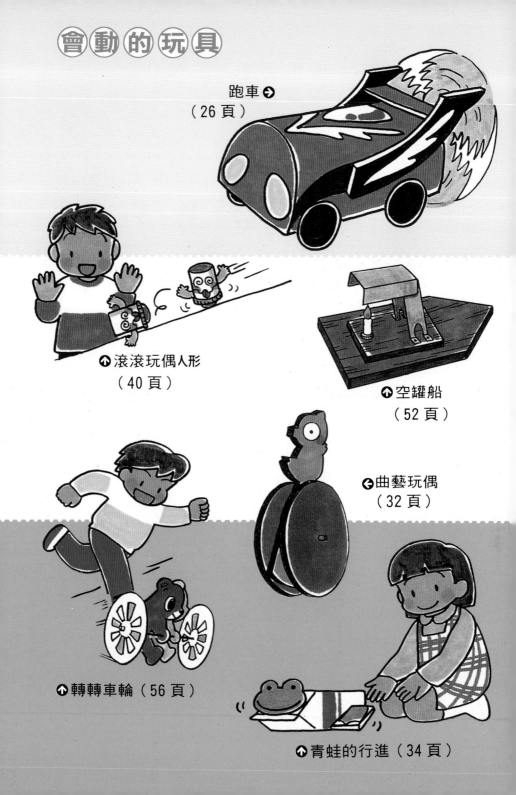

跑車➜
（26頁）

⬆滾滾玩偶人形
（40頁）

⬆空罐船
（52頁）

⬅曲藝玩偶
（32頁）

⬆轉轉車輪（56頁）

⬆青蛙的行進（34頁）

組合玩具

驚嚇盒 →
（76 頁）

↑紙彈簧玩偶
（80 頁）

↑張口海怪（70 頁）

↑扭扭蛇（60 頁）

↑拍手猴（84 頁）

↑相撲熊（88 頁）

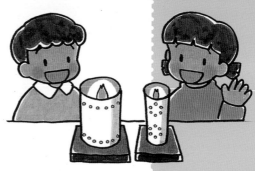

⬆ 空罐蠟燭
（110 頁）

⬆ 自製粘土
（128 頁）

創意
玩具

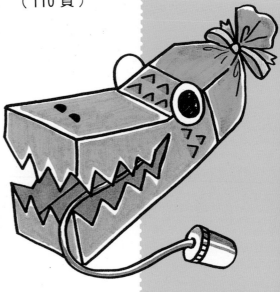

⬆ 張口鱷魚
（116 頁）

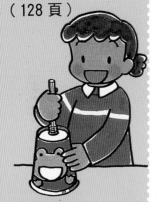

⬆ 青蛙合唱（130 頁）

⬆ 竹筷迷宮（112 頁）

⬆ 扭扭百面相（100 頁）

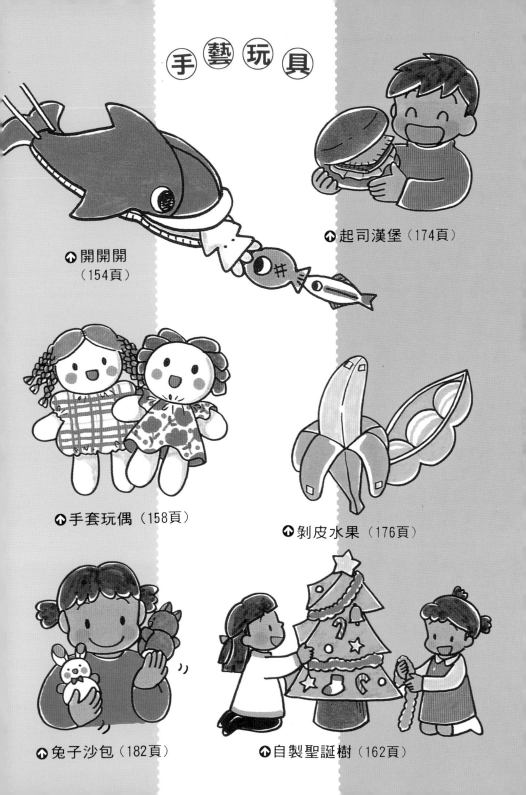

手藝玩具

⬆ 起司漢堡（174頁）

⬆ 開開開
（154頁）

⬆ 手套玩偶（158頁）

⬆ 剝皮水果（176頁）

⬆ 兔子沙包（182頁）

⬆ 自製聖誕樹（162頁）

傳承玩具

⬆ 鈴鼓（226 頁）

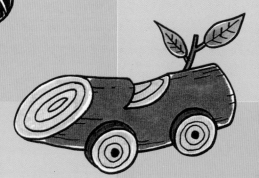

⬆ 石頭玩偶
（204 頁）

⬆ 核桃蠟燭（208 頁）

⬆ 樹幹車（192 頁）

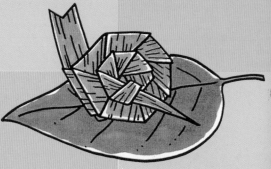

⬆ 葉蝸牛（196 頁）

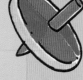

⬆ 不一樣陀螺（212 頁）

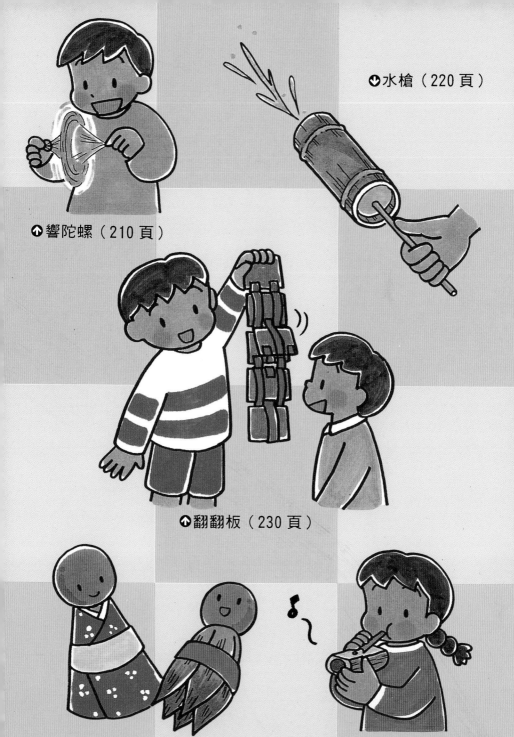

⬇水槍（220 頁）

⬆響陀螺（210 頁）

⬆翻翻板（230 頁）

⬆酸漿遊戲（190 頁）

⬆黃鶯笛（202 頁）

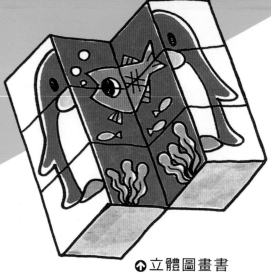

↑立體圖畫書
（240 頁）

↑卡片、信袋（274 頁）

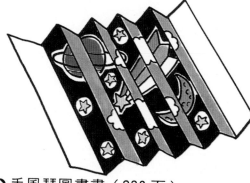

↑手風琴圖畫書（236 頁）

↑觸摸卡片（268 頁）

↑彈出卡片（258 頁）

前　言

　　稍早之前，孩子們所玩的玩具，均為自己製作。在製作之中，學習到如何組合事物，並且從中認識各種生活道具的使用方法。除此之外，還能引發對於事物製作的各種好奇心。像這樣拓展小孩的「眼光」及「智慧」，均來自於「組合製作」玩具。

　　從遊戲中學習「製作」，自古以來即為代代相傳的成果。

　　但隨著科學技術的進步，資訊的獲得速度之快，令人瞠目結舌。現代，孩子們玩的玩具完全改變了。在整個社會均顯得忙碌不堪的今日，大人甚至連與小孩交流的時間也沒有。

　　小孩子玩的玩具，已經不是「自己動手」製作出來的，而是「購買」的。但事實上，用錢完全無法體會出遊戲的樂趣及興奮感。

　　在傳統玩具中，全部是自己動手製作的玩具。這對於緬懷過去的現代父母而言，可說是無價的珍貴寶物。就像三餐均由母親親自料理一般，玩具也不要只想靠「買現成的」，不妨親自「動手做做看」。為了小孩生活上的充實，「組合」這項智慧絕對是不可或缺的營養。

　　再者，「組合」也含有「尚未完成」的意思。我們可以從現有的『組合玩具 DIY』中，利用「組合」發展出新的「組合」。藉由製造玩具，在遊戲中反覆失敗與錯誤，讓頭腦愉快地運動運動。希望本書能夠令你從動手做當中，得到各種嶄新的體驗。

目　　錄

創意玩具

手藝玩具

傳承遊戲玩具

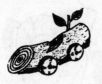

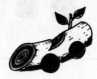

圖畫書・卡片玩具

●小常識

●協力者一覧

［執筆協力］
　　　伊藤　雅子（芸術教育研究所）
［制作協力］
　　　菊池貴美江（芸術教育研究所）
　　　大江　　緑（芸術教育研究所）
　　　原山　陽子（おもちゃ美術館）
　　　佐藤　彩子（芸術教育研究所）
　　　伊平　祐子（芸術教育研究所）
［装幀］
　　　大貫デザイン事務所
［レイアウト］
　　　徳永　義之
［編集協力］
　　　山添　健一

靈巧的使用道具

美工刀的刀刃不要露出太多，螺絲要栓緊，固定之後再使用。

<美工刀>

用來切割紙張。進行細緻的作業。

<大型美工刀>

用來切割硬紙板、厚紙、三夾板等。

<鋸齒刀刃的美工刀>

用來切割保鮮膜的捲筒時非常方便。

<有柄的刀子>

用來切削竹子、木頭。由於柄較粗，所以手小的孩子較不易使用。

<連柄的刀子>

用來切割竹子、木頭。柄的部分包裹塑膠布。手小的孩子可以製作適合大小的刀柄，所以使用上比較方便。

注意

將刀子交給他人時，一定要將刀柄部分向著對方（自己握住刀刃部分）。

14

美工刀的使用方法

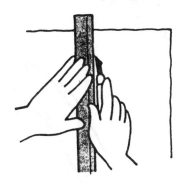

＜直線切割法＞
用尺壓住，將刀子置於手的內側切割。

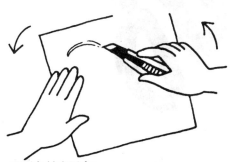

＜曲線的切法＞
將材料緩慢移動切削比較容易。

不使用時，不要揮動刀子，以免發生危險。

切削時刀子的使用方法

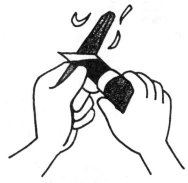

＜切削的方法＞
左手大拇指頂住刀背，移動材料。右手決定刀子切割的角度。

＜切削粗棒＞
材料放在台面上（桌子等），右手拿刀子，邊移動材料邊切削。

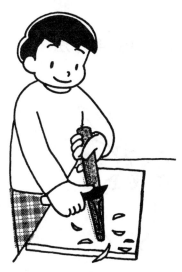

大拇指（右手）頂住刀背。

<工作用、事務用剪刀>

　　主要用來剪紙。有各種形狀及種類，可選擇方便使用者。除了紙張之外，還要剪其他物品（鋁罐等等），請準備 2 把剪刀。

<裁縫用剪刀>

　　主要是用來剪布。前端是圓形的較不好使用。

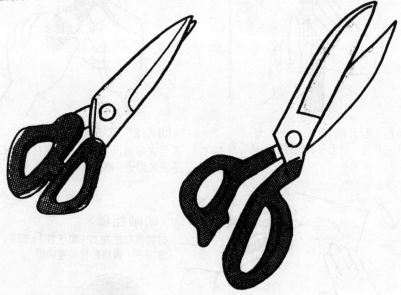

剪刀的使用方法

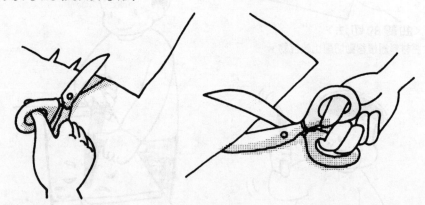

剪細微的物品時，使用剪刀的尖端部分。

剪厚物或大件物品時，使用刀刃的後端部分。

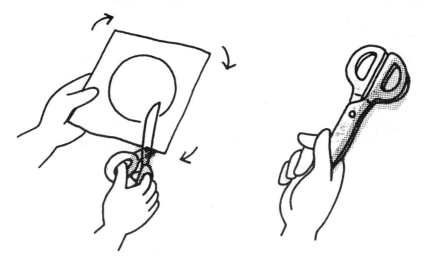

剪曲線時，要邊轉動材料邊剪。　　　　將剪刀交給他人時，必須刀柄朝向對方
　　　　　　　　　　　　　　　　　　。

②打洞

鑽子（四梭鑽）

物品鑽洞或開小孔時使用

<錐子>

使用在紙、鋁盒、軟片盒、保鮮膜捲筒等物品鑽洞時非常方
便。依照錐子刺入深度的不同，洞口呈現大小不同的變化。

③黏著

＜漿糊＞

＜條狀型黏膠＞

最適合紙張與紙張的黏接。可以用手指沾著使用。也可以加水稀釋後使用。

主要用來黏接薄紙。即使乾後也不會產生縐紋。

＜木工用白膠＞

＜瞬間接著劑＞

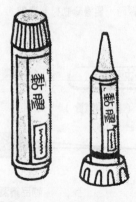

用來黏接紙、木頭、竹子、布等物品。一開始塗抹時呈白色，等乾涸後即為透明。白膠在勞作上是最常用的黏著劑。

非常適合用來黏接金屬、玻璃、塑膠等物品。但必須注要沾到手指。

＜接著劑＞

使用在金屬、塑膠、美耐板的接著上。有各種種類，依黏接素材而異。

<黏接表面光滑物品時的方法>

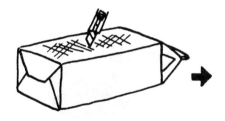 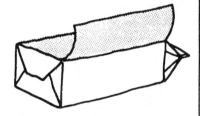

牛奶盒（軟片盒也一樣）的表面經過耐水加工處理，因此，黏接時必須利用美工刀在盒子表面畫幾刀，再黏上沾漿糊的薄紙。

<透明膠帶>

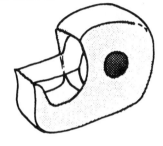

使用上很方便，但經過一段時間後，會變色、變質，只能做暫時的固定。

<雙面膠帶>

能夠不弄髒手地黏接物品。依使用場所及目的不同，選擇適合商品。

<塑膠貼布>

這是用較厚的塑膠素材做成的貼布。與透明膠帶相比，它的伸展性較佳，顏色種類豐富，耐水性強。

※

在透明膠帶上，塗上一層漿糊，然後捲上一層薄紙覆蓋裝飾。

④上色

<透明水彩>

用水稀釋使用，用來塗紙、木頭、紙黏土等。以薄薄上色為原則。

<廣告顏料>

色彩容易混合，與其他水彩相比，較不易褪色。

<壓克力顏料>

速乾、不易變色。乾燥之後即有耐水性，所以就算碰水也不會暈開。也可以使用在紙張以外的材質（木頭、布、皮革等等）上。並且可重複上色。

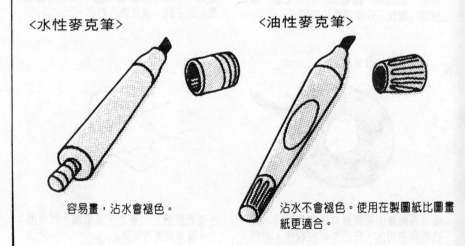

<水性麥克筆>

容易畫，沾水會褪色。

<油性麥克筆>

沾水不會褪色。使用在製圖紙比圖畫紙更適合。

＜簽字筆＞

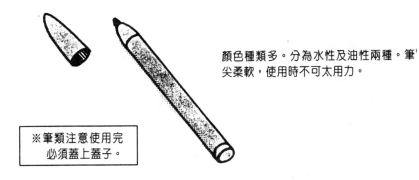

顏色種類多。分為水性及油性兩種。筆尖柔軟，使用時不可太用力。

※筆類注意使用完必須蓋上蓋子。

＜清漆＞

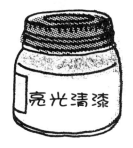

亮光清漆

使用時就像上透明漆一樣，用過的筆以稀釋劑清洗。也有可以用水清洗的水性清漆。

紙黏土或木材等物品上色後，如果再塗上一層亮光清漆，就不容易龜裂，而且有光澤感。

塗上一層清漆後，必須待其充分乾燥後再塗第二層。

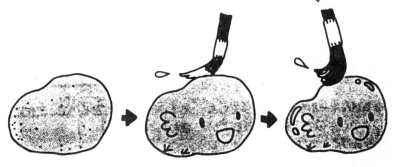

紙黏土塑造成型。

用水彩等上色。

加上清漆後會呈現光澤。

紙的種類

　　紙的種類不少，在此我們只舉幾樣工作上經常用得到的紙。其他諸如包裝紙、糖果紙盒、牛奶盒等，都是製作玩具的材料，請在家找找看。

<圖畫紙>

表面粗糙，經常使用到。

<製圖紙>

表面韌性強，不容易暈開，用橡皮擦會起毛刺。

<瓦楞紙>

在家裡可將瓦楞紙切下來使用。這種瓦楞紙非常堅固，很適合做勞作。要摺的時候，只要以美工刀輕輕畫上切痕，即可輕易摺起。

<厚紙板>

具有某種程度的強度，在勞作中經常使用到。

⑤沙紙的種類及使用方法

沙紙種類不少，從細至粗均有。可準備細、中、粗三種。

切割

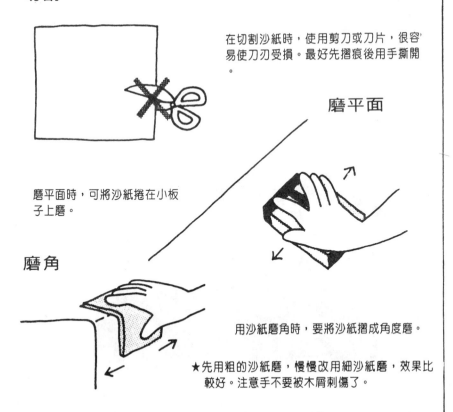

在切割沙紙時，使用剪刀或刀片，很容易使刀刃受損。最好先摺痕後用手撕開。

磨平面

磨平面時，可將沙紙捲在小板子上磨。

磨角

用沙紙磨角時，要將沙紙摺成角度磨。

★先用粗的沙紙磨，慢慢改用細沙紙磨，效果比較好。注意手不要被木屑刺傷了。

小孩與玩具

　　讓小孩透過遊戲，進行各式各樣的活動，對小孩而言是非常重要的。像這樣經由遊戲中的各種道具，也就是玩具，能使小孩成長。玩具占了小孩生活的大部分。

　　例如，利用玩具遊玩，可讓小孩學會如何使用現實中的物品，許多玩具都是現實生活中很貼切的代用品。小孩透過周圍的生活，或是自己的體驗，將多方面觀察的心得，反覆運用在遊戲當中。譬如模仿大人、模仿朋友、將日常生活中所發生的事，社會一般生活中所發生的事，原封不動在遊戲中呈現。

　　此外，玩具大多是模仿真實物品製成，因此，以玩具為遊戲對象，可使各種現象的正確概念刻畫在小孩的內心深處。藉著遊戲，小孩了解各個對象物的各種側面及其特性；透過玩具，親身體驗到各種形狀、色澤、組成、動向、聲音、重量等等。

　　遊戲中所使用的玩具，可加深小孩的生活認識。由此可知，玩具可以說是讓小孩熟悉自己周圍各種物品及現象的重要道具。

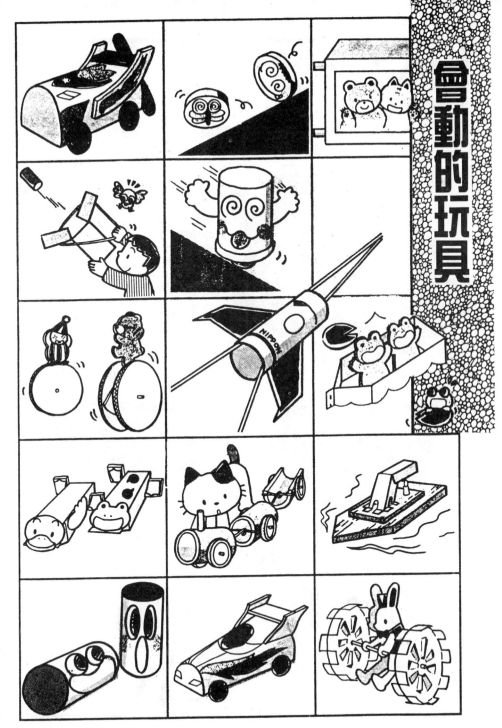

◆會動的玩具

① 跑　車

利用螺旋漿和橡皮筋製作跑車。各位不妨試試看，製作各種形狀的跑車。

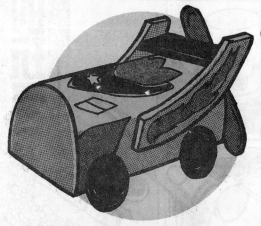

(材料)
- ●魚板木板
- ●吸管
- ●木頭
- ●迴紋針
- ●厚紙板
- ●螺旋漿
- ●珠子（2顆）
- ●鉤釘
- ●橡皮圈

(道具)
- ●透明膠帶
- ●錐子
- ●白膠
- ●簽字筆
- ●鐵釘
- ●鉗子

①

將 2 支吸管放在魚板木板上，用白膠和透明膠帶將吸管固定。

②

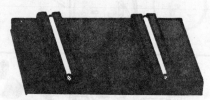

將竹筷般大小的木頭，放置在吸管的二側，並以白膠固定好。

③

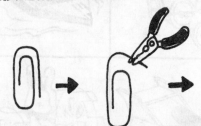

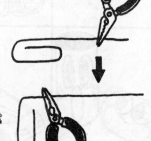

如圖所示，將迴紋針用鉗子拉開，於第 2 旁曲處剪斷。

④

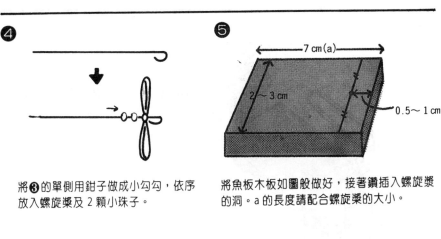

將❸的單側用鉗子做成小勾勾，依序
放入螺旋槳及 2 顆小珠子。

⑤

7 cm(a)

2～3 cm

0.5～1 cm

將魚板木板如圖般做好，接著鑽插入螺旋槳
的洞。a 的長度請配合螺旋槳的大小。

⑥

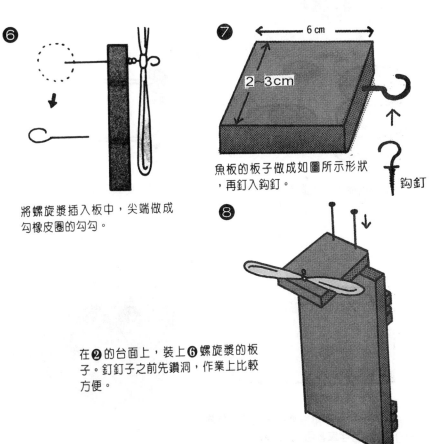

將螺旋槳插入板中，尖端做成
勾橡皮圈的勾勾。

⑦

6 cm

2～3 cm

魚板的板子做成如圖所示形狀
，再釘入鉤釘。

鉤釘

⑧

在❷的台面上，裝上❻螺旋槳的板
子。釘釘子之前先鑽洞，作業上比較
方便。

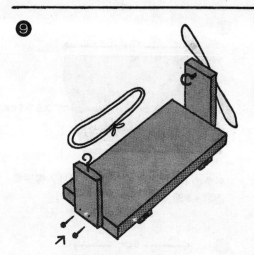

⑨

❼的板子也同樣用鐵釘固定，在螺旋槳與鈎釘間套上橡皮圈。

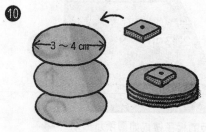

⑩

←3～4 cm→

切成圓形的厚紙數片重疊。上方黏切成四角形的瓦楞紙（中央鑽洞），製成輪胎（4個）。

⑪

之後再穿上比底座吸管稍長的竹籤，並用白膠固定。

⑫

塗漿糊處

配合底座的尺寸，用圖畫紙做成跑車車體部分，並用簽字筆著色。

⑬

將❾與⑫黏好。

 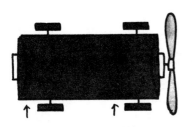

將輪胎穿入吸管中，另一端也加上輪胎黏好。

等輪胎完全乾了之後，用圖畫紙做前面部分當裝飾。

 遊戲方法 轉螺旋槳時先轉橡皮圈。利用橡皮圈的力量使跑車往前跑。

◆會動的玩具

②彈出火箭

一拉繩子,中間的捲筒就會飛出。

〔材料〕
- ●牛奶盒
- ●捲筒衛生紙的捲筒
- ●風箏線(60cm×2條)
- ●扁平橡平條

〔道具〕
- ●美工刀
- ●錐子
- ●膠帶

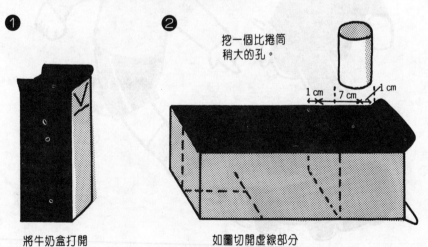

❶

將牛奶盒打開

❷

如圖切開虛線部分

挖一個比捲筒
稍大的孔。

1 cm 7 cm 1 cm

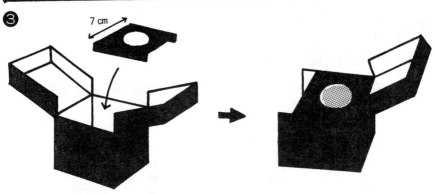

③

7 cm

有孔的部分剪下，左右往內摺 1cm，用膠帶固定。

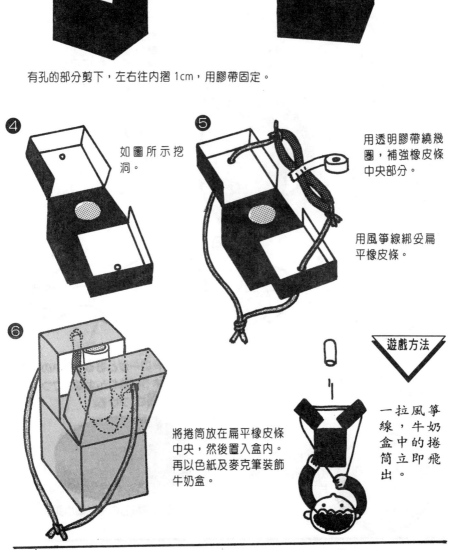

④ 如圖所示挖洞。

⑤ 用透明膠帶繞幾圈，補強橡皮條中央部分。

用風箏線綁妥扁平橡皮條。

⑥ 將捲筒放在扁平橡皮條中央，然後置入盒內。再以色紙及麥克筆裝飾牛奶盒。

遊戲方法

一拉風箏線，牛奶盒中的捲筒立即飛出。

◆會動的玩具

曲藝玩偶

即使圓輪不停地轉動，上面的玩偶都只會晃來晃去而已。想想看，該怎麼組合呢？

材料
● 瓦楞紙
● 竹管
● 厚紙（亦可用製圖紙）
● 紙黏土
● 吸管

道具
● 剪刀
● 美工刀
● 白膠
● 錐子

①

在厚紙或製圖紙上畫如上圖般模樣，然後用剪刀剪下。圓形部分畫上自己喜歡的娃娃圖案。

②

中央挖吸管能夠插入的孔，用紙黏土做成鉛垂（黏在兩面）。

③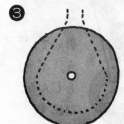

用瓦楞紙做成比②的娃娃還大的圓，2片。

④

在瓦楞紙的中央挖個小孔

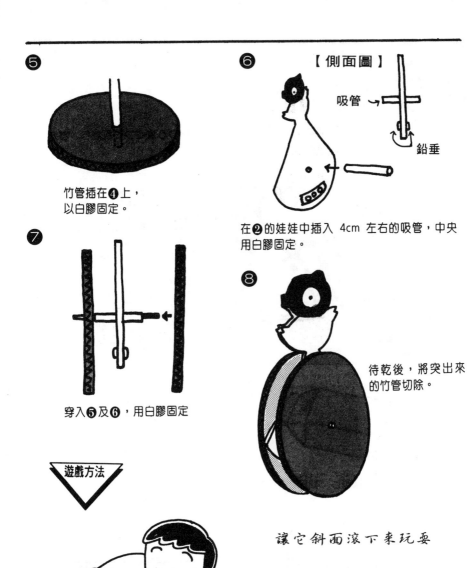

⑤

竹管插在❹上，
以白膠固定。

⑥ 　【側面圖】

吸管 →

鉛垂

在❷的娃娃中插入 4cm 左右的吸管，中央
用白膠固定。

⑦

穿入❺及❻，用白膠固定

⑧

待乾後，將突出來
的竹管切除。

▽ 遊戲方法

讓它斜面滾下來玩耍

4 青蛙的行進

用牛奶盒做成會走路的青蛙。做好一隻青蛙後,可
再用另一個牛奶盒,做成大小不同的青蛙。

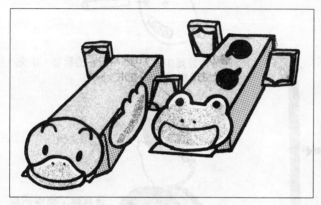

材料
- ●牛奶盒
- ●瓦楞紙
- ●圖畫紙
- ●橡皮圈
- ●螺帽

道具
- ●錐子
- ●簽字筆
- ●美工刀
- ●白膠

 ①

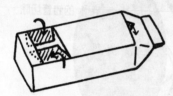

牛奶盒口黏好,斜線部分以美工刀切割
後內摺。

②

2 cm

如圖所示位置挖洞(兩側)。

③

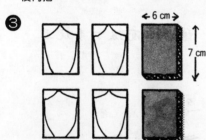

←6 cm→

7 cm

準備如圖所示大小之瓦楞紙 2 片,再於
大小相同的 4 張圖畫紙上畫鴨腳。

④

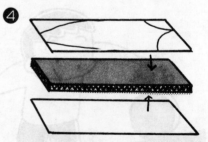

在瓦楞紙二側貼畫好的鴨腳圖畫
紙。

⑤

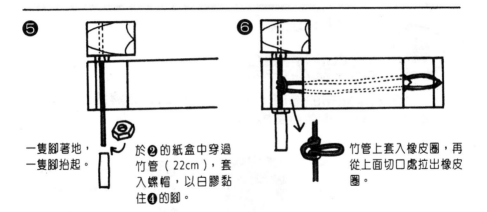

一隻腳著地，
一隻腳抬起。

於❷的紙盒中穿過
竹管（22cm），套
入螺帽，以白膠黏
住❹的腳。

⑥

竹管上套入橡皮圈，再
從上面切口處拉出橡皮
圈。

⑦

牛奶盒口部分畫山形切口，黏上橡皮圈
前端。

⑧

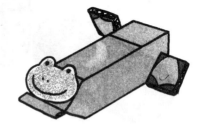

用圖畫紙畫青蛙臉，如圖般黏住。

▽ 遊戲方法 ▽

旋轉腳部可扭動橡皮圈，
青蛙便一步一步往前走。

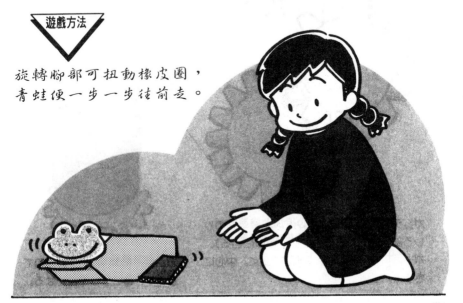

◆會動的玩具

5 迴轉滾輪

用塑膠貼布的捲筒，即可製成咕嚕咕嚕轉過來、轉過去的玩具，非常有意思。

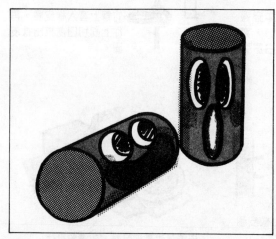

（材料）
●包裝膠帶捲筒（2個）
●厚紙板
●布（稍厚）
●螺帽　　●鐵絲
●橡皮帶（模型用）
●竹管

（道具）
●白膠
●剪刀
●錐子

①

預留塗漿糊
的部分 1cm

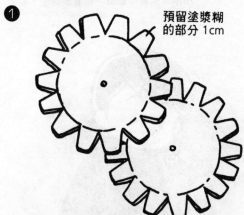

配合膠帶捲筒的大小（必須加上塗漿糊部分，所以得大一些），在硬紙板上畫圖，剪2片。中心用錐子挖洞。

②

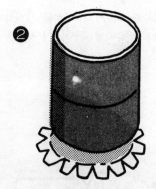

將2個捲筒重疊連接，貼在❶的其中1片上。

❸

如圖所示，鐵絲穿過螺帽，綁上橡皮帶。

❹

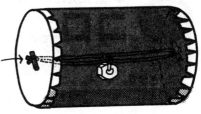

用竹管固定。

調節橡皮帶，避免橡皮帶鬆弛，如圖所示，穿入捲筒中心。

❺

用布包裹整體，再以毛布做成眼、口裝飾。

遊戲方法

和其他捲筒一起滾滾看，你就能發覺它的奇妙之處。

◆會動的玩具

⑥ 滾滾滾

在斜坡處滾滾看，咕嚕咕嚕的轉動，非常有趣。

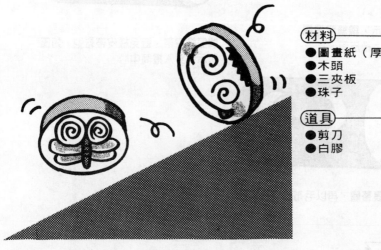

（材料）
●圖畫紙（厚）
●木頭
●三夾板
●珠子

（道具）
●剪刀
●白膠

①

塗漿糊處

5 cm

←—— 18cm ——→

用剪刀剪下如圖所示尺寸的厚圖厚紙。

②

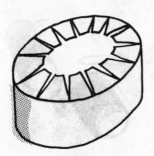
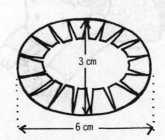

3 cm

6 cm

將①依照圖示做成圓，形成縱橫為 2：1 的圓形。

❸

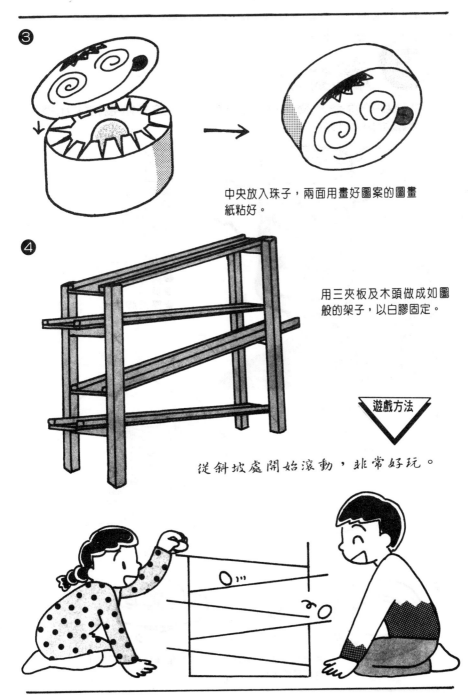

中央放入珠子，兩面用畫好圖案的圖畫
紙粘好。

❹

用三夾板及木頭做成如圖
般的架子，以白膠固定。

▽遊戲方法▽

從斜坡處開始滾動，非常好玩。

39

滾滾玩偶

　　用軟片盒及彈珠做成的玩具。不妨多做幾種，比賽看看誰跑得快。

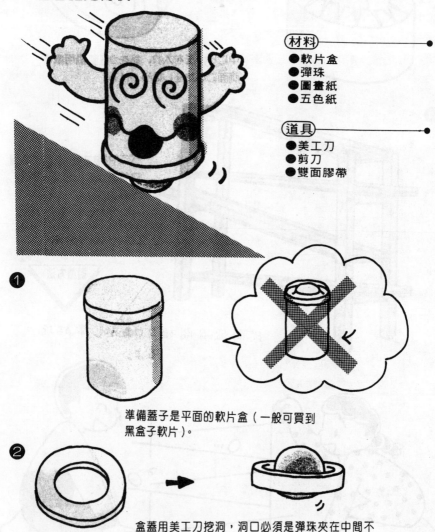

材料
- ●軟片盒
- ●彈珠
- ●圖畫紙
- ●五色紙

道具
- ●美工刀
- ●剪刀
- ●雙面膠帶

①

準備蓋子是平面的軟片盒（一般可買到黑盒子軟片）。

②

盒蓋用美工刀挖洞，洞口必須是彈珠夾在中間不會掉落的大小。

❸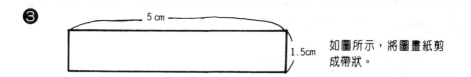

5 cm

1.5cm

如圖所示，將圖畫紙剪
成帶狀。

❹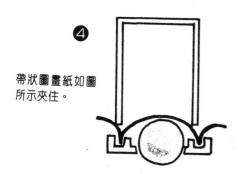

帶狀圖畫紙如圖
所示夾住。

讓彈珠能在帶子和蓋子間自由活動的狀
況下，將盒蓋蓋好。彈珠頭露出盒蓋約
1～1.5mm。

▽ 遊戲方法

以五色紙做成
手、腳，用雙
面膠帶黏貼。

8 太空旅行

只要一拉繩子就會用力飛出的玩具。不妨發揮創造力，製作各種形狀的作品。

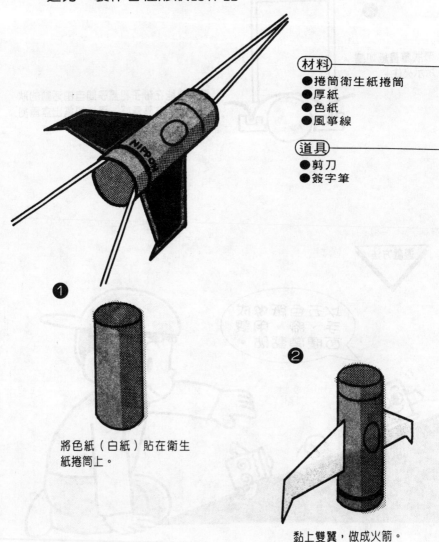

（材料）
●捲筒衛生紙捲筒
●厚紙
●色紙
●風箏線

（道具）
●剪刀
●簽字筆

❶

將色紙（白紙）貼在衛生紙捲筒上。

❷

黏上雙翼，做成火箭。

❸

風箏線穿過衛生紙捲筒內，掛在高處，雙手拉開。

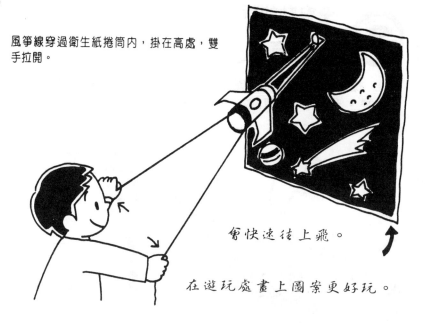

會快速往上飛。

在遊玩處畫上圖案更好玩。

其他遊戲方法

這是纜車喲！

做一個紙玩偶放在火箭上試試看。

也可以嘗試做噴射機

◆會動的玩具

捲筒火車

製作方法非常簡單的玩具火車，深受大人及小孩的喜愛。多做幾個連成一列火車吧！

（材料）
●保鮮膜捲筒
●厚紙
●鐵絲
●竹管

（道具）
●錐子
●鉗子
●美工刀（有鋸刀刃者）
●剪刀

❶
A　B　C
←12cm→←10cm→←10cm→
寬約 1cm

用有鋸齒狀的美工刀，將保鮮膜捲筒如圖切割。

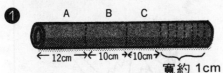

分成二半，當成貨物箱。

❷

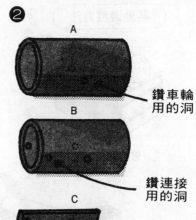

A

鑽車輪用的洞

B

鑽連接用的洞

C

在 A、B、C 的捲筒上鑽洞。

44

❸

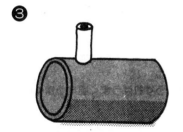

將厚紙捲起做成煙囪，
用白膠黏在 A 處。

❹ 厚紙

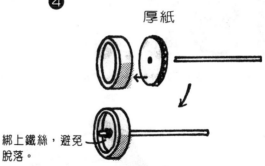

綁上鐵絲，避免
脫落。

將 1cm 左右的捲筒如圖貼上厚紙，中
間用鑽子打洞後，將竹管插入。

❺

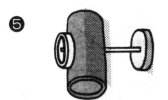

裝上 A、B、C 的車輪（將❹
插入洞中以鐵絲固定）。

❻

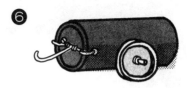

做成連接用的鐵絲

▽ 遊戲方法

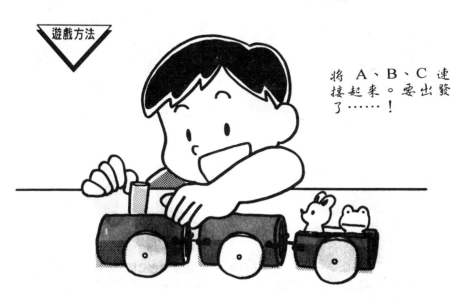

將 A、B、C 連
接起來。要出發
了……！

⑩ 風　車

巧妙地運用風來跑動。如何迎風呢？這可得下點工夫了。

（材料）────────
● 瓦楞紙（厚紙）
● 吸管
● 竹管
● 薄紙
● 圖畫紙

（道具）────────
● 圓規
● 美工刀
● 黏膠

❶

8 cm
20cm

將瓦楞紙（或厚紙）切割成長方形（尺寸依照標準）。

❷

切一段長度比瓦楞紙寬度稍長的吸管黏住。上面以細長薄紙覆蓋固定。

❸

用圓規在瓦楞紙或厚紙上畫圓，切下來做成4個車輪。

❹

將適當大小的四方形瓦楞紙鑽洞，黏在車輪的中心，插上竹管後以白膠固定。

❺

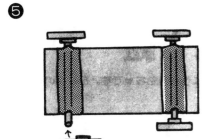

乾燥之後穿過吸管，再連接另一側的車輪。

❻

12cm
20cm
30cm
塗漿糊處

將圖畫紙切成如圖般大小，製作迎風部分。

❼

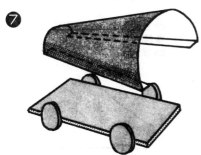

將❻黏在❺的車體上

❽

圖畫紙部分可做各種形狀，請各位試試看。

遊戲方法

要怎麼樣才能有效迎風呢？請各位下點工夫吧！

 ◆會動的玩具

轉轉畫

　　從下往上捲出畫面的小小電影院。如果沒有布，也可以用堅固耐用的紙製作。

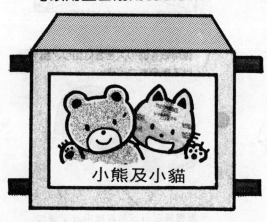

小熊及小貓

（材料）
●白布（漂白布）
●竹子（或細棒2根）
●薄海綿
●瓦楞紙箱

（道具）
●接著劑
●筆或顏料

❶

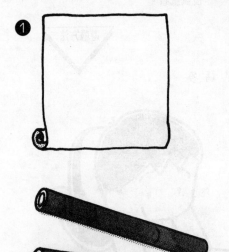

準備長條布及竹子

❷

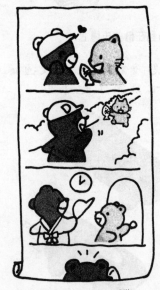

由上往下移動，將圖案畫在布上。

③

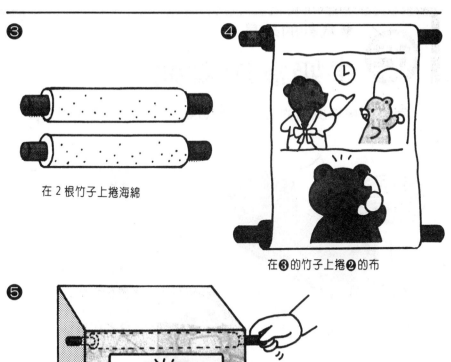

在 2 根竹子上捲海綿

④

在❸的竹子上捲❷的布

⑤

在瓦楞紙箱側面挖 4 個竹子可以穿過的孔,再開一個能夠看見畫面的視窗,將❹放入其中。

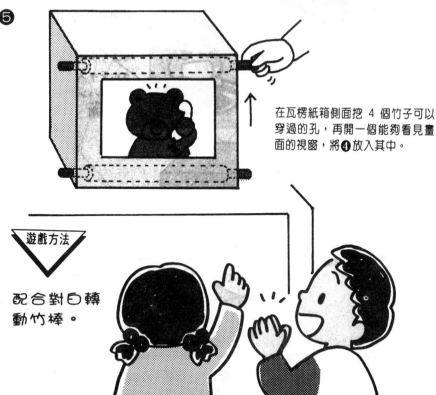

▽遊戲方法▽

配合對白轉動竹棒。

49

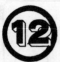

⑫ 牛奶盒遊覽船

藉著扭轉橡皮圈的力量使船划動。放在水上更好玩。

（材料）
●牛奶盒
●厚紙
●竹筷
●橡皮圈
●塑膠板（薄）

（道具）
●剪刀
●美工刀
●釘書機
●透明膠帶
●接著劑

❶

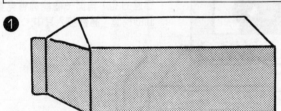

準備牛奶紙盒，將
口打開。

❷

如圖所示，切除牛奶盒的1/4，口部用釘書機釘好，
上面貼透明膠帶。

 ③

將竹筷打開後，以接著劑黏在船底（左右邊緣）。

④

將切成小塊的塑膠板中央左右挖洞，如圖般穿上
橡皮圈綁好。橡皮圈繫在船體的竹筷上。

▽ 遊戲方法

另外用厚紙做成玩偶立
在船上。

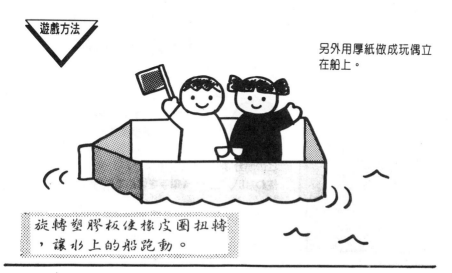

旋轉塑膠板使橡皮圈扭轉
，讓水上的船跑動。

◆會動的玩具

空罐船

利用蠟燭產生的熱氣，以及空氣對流製成的玩具。
玩耍時必須小心火苗。

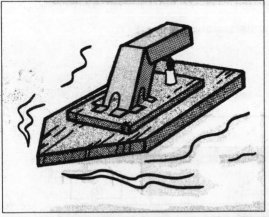

(材料)
●空罐　　●木板
●瓶塞　　●蠟燭
●圖釘　　●鐵釘

(道具)
●錐子　　●白膠
●剪刀　　●槌子
●工作手套
●鋸子

❶

用錐子在空罐上
鑽洞。

❷

這部分
不使用。

剪刀插入洞中，沿虛線剪開。
剪好後如圖般攤開。

★戴上工作用手套作業。

52

❸

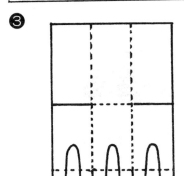

在❷上畫如圖般的線，用剪刀剪開（虛線部分折疊）。

❹

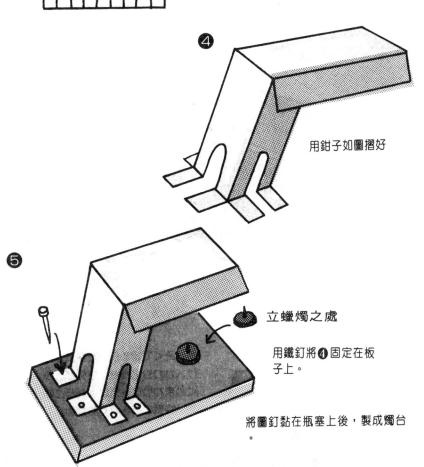

用鉗子如圖摺好

❺

立蠟燭之處

用鐵釘將❹固定在板子上。

將圖釘黏在瓶塞上後，製成燭台。

❻

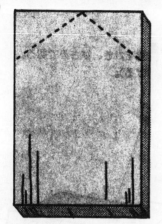

沿虛線用鋸子將板子鋸成船形

❼

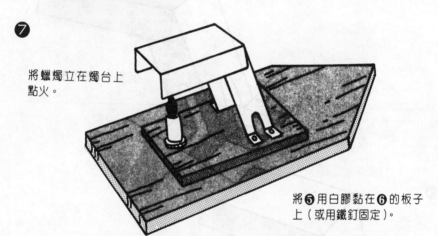

將蠟燭立在燭台上
點火。

將❺用白膠黏在❻的板子
上（或用鐵釘固定）。

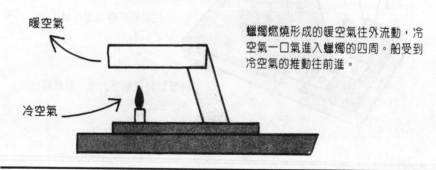

暖空氣

冷空氣

蠟燭燃燒形成的暖空氣往外流動，冷
空氣一口氣進入蠟燭的四周。船受到
冷空氣的推動往前進。

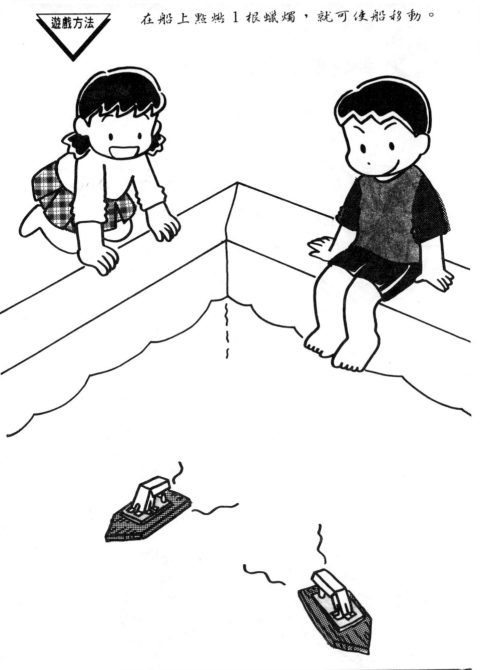

遊戲方法 在船上點燃 1 根蠟燭，就可使船移動。

⑭ 轉轉車輪

大車輪受到風力而往前轉動。因為是迎風轉動，所以車輪的轉動也會隨著風向而變動。

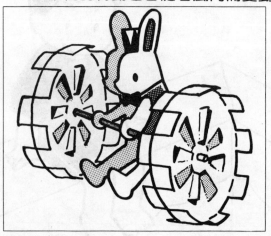

〈製作風車〉

❶

在圖畫紙上畫直徑 10cm 的圓，然後剪下來。

❷

如圖般畫線，實線部分用美工刀割開。(圓分為 16 等分，大約是 22.5 度)。

❸

剪下來的部分如圖般交叉摺入。

❹

摺好後做成如圖所示的車輪。

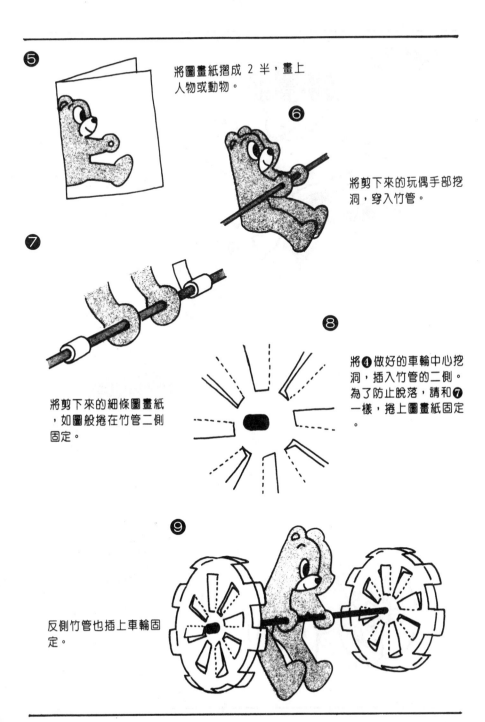

❺ 將圖畫紙摺成 2 半，畫上人物或動物。

❻ 將剪下來的玩偶手部挖洞，穿入竹管。

❼ 將剪下來的細條圖畫紙，如圖般捲在竹管二側固定。

❽ 將❹做好的車輪中心挖洞，插入竹管的二側。為了防止脫落，請和❼一樣，捲上圖畫紙固定。

❾ 反側竹管也插上車輪固定。

57

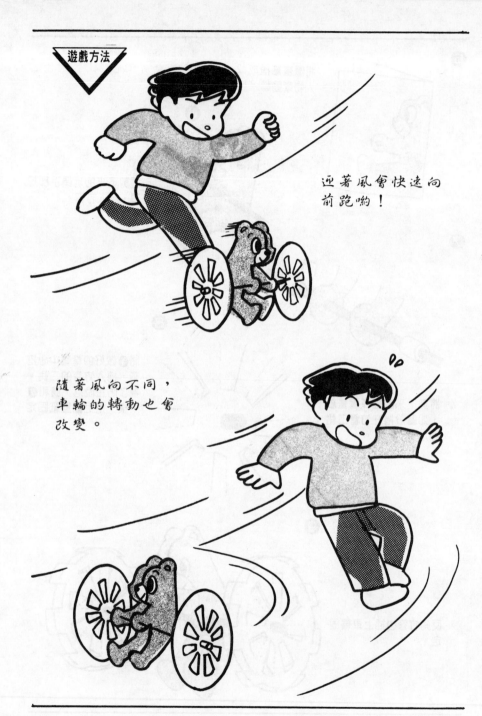

迎著風會快速向
前跑喲！

隨著風向不同，
車輪的轉動也會
改變。

◆組合玩具

扭扭蛇

試著製作身體會左右轉動的蛇。讓它看起來就像活生生的蛇一樣。

（材料）
●衛生紙捲筒
　（5～6個）
●色紙
●鐵絲

（道具）
●剪刀
●錐子
●顏料

①

衛生紙捲筒一側如圖般壓擠，虛線部分切除。 捲筒一開始便用色紙貼好。

②

兩側如圖般
切除。

❸

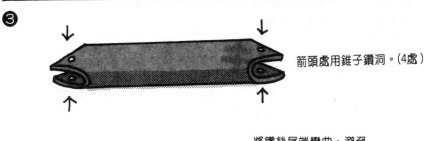

箭頭處用錐子鑽洞。(4處)

❹

將鐵絲尾端彎曲，避免脫落。

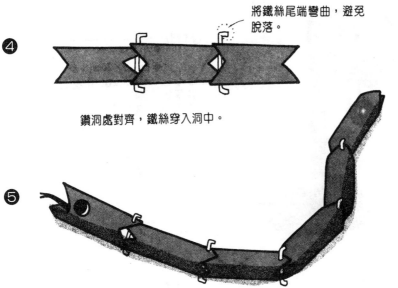

鑽洞處對齊，鐵絲穿入洞中。

❺

用色紙做眼睛、蛇頭後黏貼。

遊戲方法

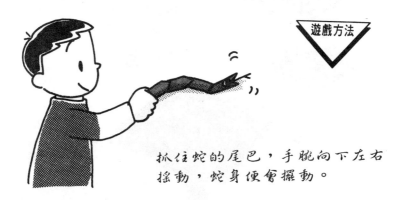

抓住蛇的尾巴，手腕向下左右搖動，蛇身便會擺動。

◆組合玩具

② 啄木鳥

啄木鳥咕吱咕吱……，在木棒上上下下。組合方法很簡單，卻是很纖細的玩具。

材料
- 木頭（7mm 木頭，長 40cm 左右）
- 魚漿木板
- 木板（15×20cm 左右）
- 厚紙　●針
- 鐵絲　●黏土

道具
- 簽字筆　●槌子
- 剪刀　●白膠

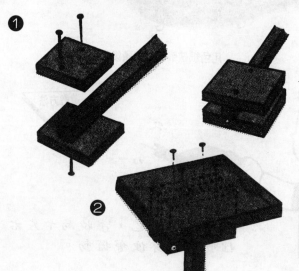

①

將魚板木板切成 2 半，夾住長 40cm 的木頭，以鐵釘固定。

②

將 12×20cm 左右的木板後側銜接①。木頭與木板呈垂直狀態，用鐵釘固定。

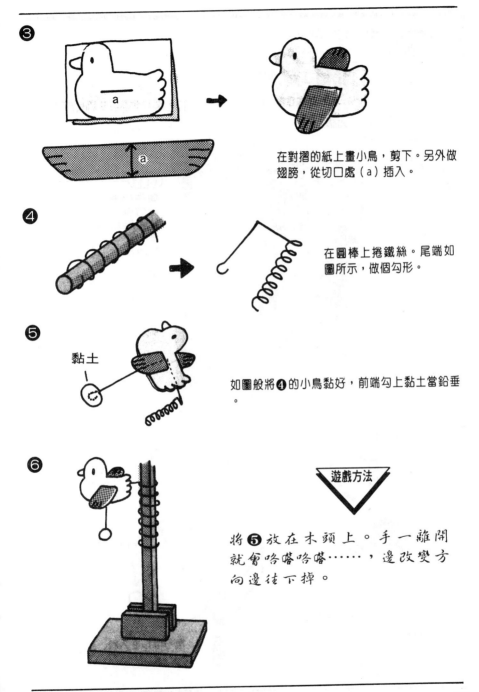

❸

在對摺的紙上畫小鳥，剪下。另外做翅膀，從切口處（a）插入。

❹

在圓棒上捲鐵絲。尾端如圖所示，做個勾形。

❺

黏土

如圖般將❹的小鳥黏好，前端勾上黏土當鉛垂。

❻

遊戲方法

將❺放在木頭上。手一離開就會咯嗒咯嗒……，邊改變方向邊往下掉。

◆組合玩具

開關玩偶

　　開開開……。利用牛奶紙盒及竹筷，就可以做成會開口說話的玩偶。

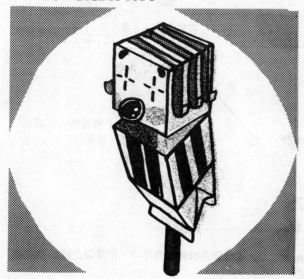

材料

●牛奶盒（500ml）
●竹筷
●包裝膠帶
●紙膠帶
●色紙

道具

●麥克筆
●美工刀

❶

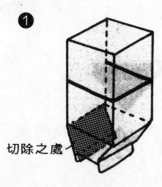

切除之處

將 500ml 的牛奶盒一部分切除。粗線部分畫切口。

❷

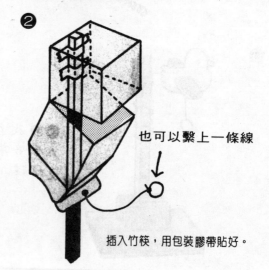

也可以繫上一條線

插入竹筷，用包裝膠帶貼好。

❸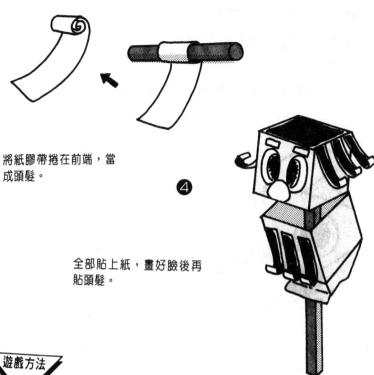

將紙膠帶捲在前端,當
成頭髮。

④

全部貼上紙,畫好臉後再
貼頭髮。

 遊戲方法

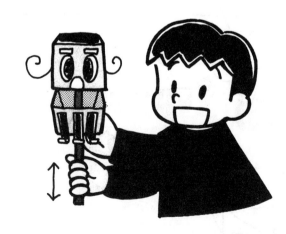

試著上下移動棒子
,它可會張開大嘴
說話喲!

◆組合玩具

④ 彈彈鱷魚

利用彈簧的力量彈彈看，它可是會飛得很高喲！

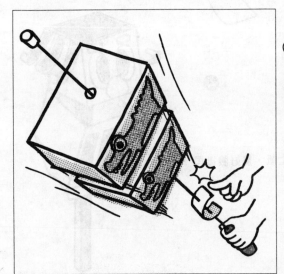

❶

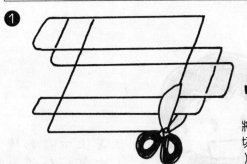

翻過面來，再做成箱子。

將糖果盒等細長盒子攤開，蓋子部分切除。（沒有的話可以用圖畫紙製作）。

❷

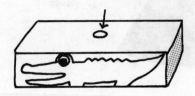

上下挖洞，繪製動物圖案。

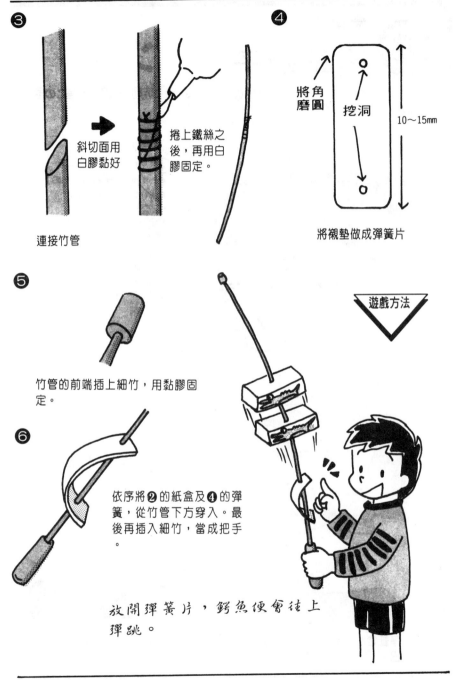

❸

斜切面用
白膠黏好

捲上鐵絲之
後，再用白
膠固定。

連接竹管

❹

將角
磨圓

挖洞

10～15mm

將襯墊做成彈簧片

❺

竹管的前端插上細竹，用黏膠固
定。

❻

遊戲方法

依序將❷的紙盒及❹的彈
簧，從竹管下方穿入。最
後再插入細竹，當成把手
。

放開彈簧片，鱷魚便會往上
彈跳。

搖頭獅子

用手指動一動，它的頭、頸便會搖動。這也是常見的鄉土玩具。

材料

●空罐　●黏土
●捲筒衛生紙的捲筒
●竹筷（少許）
●厚紙　●瓦楞紙
●毛布　●橡皮圈

道具

●剪刀
●接著劑
●錐子

❶

在毛布上畫出獅子的臉，剪下後貼在相同形狀的厚紙上。

❷

捲曲狀

厚紙當心，兩面貼毛布，做成尾巴。

❸

將捲筒內放入當鉛垂的黏土

④

在❸的兩端黏上臉及尾巴

穿上切成小塊的竹筷
（固定用）。

⑤

空罐底切除（切口凹凸不平之處往內側摺
）。如圖般在旁挖洞，洞內穿入橡皮圈，往
外側拉出。

⑥

空罐外側用毛布包裹。將❹放入空罐內，
套上橡皮圈。

▽ 遊戲方法

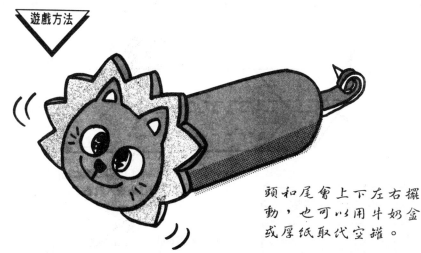

頭和尾會上下左右擺
動，也可以用牛奶盒
或厚紙取代空罐。

◆組合玩具

6 張口海怪

　　利用牛奶盒的彈性製成的玩具。喝完牛奶後，不要將紙盒丟掉，做做玩具來玩吧！

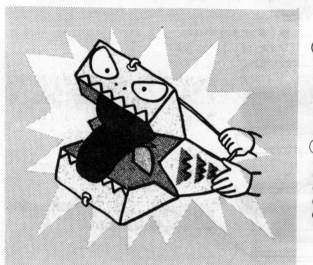

（材料）
●牛奶盒
●風箏線
●厚紙
●橡皮圈
●色紙

（道具）
●美工刀
●透明膠帶
●白膠
●毛線針
●錐子

❶　　　　　　　　　　　　　　　　　　　　　【之１】

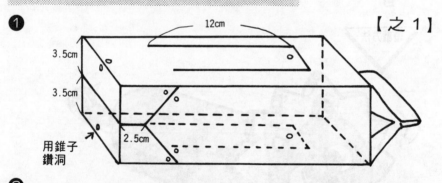

12cm

3.5cm

3.5cm

用錐子鑽洞

2.5cm

牛奶盒口封閉，盒身如圖畫切口。

❷

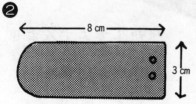

8 cm

3 cm

用厚紙做成舌頭，塗上紅色。

❸

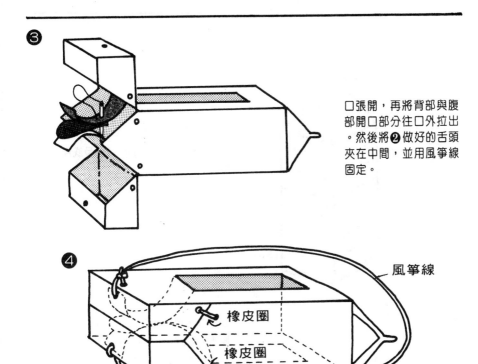

口張開，再將背部與腹部開口部分往口外拉出。然後將❷做好的舌頭夾在中間，並用風箏線固定。

❹

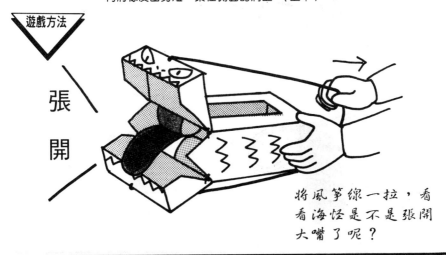

風箏線

橡皮圈

橡皮圈

將 60cm 左右的風箏線穿過口部，如圖綁好。
再將橡皮圈剪短，繫在側面的洞上。(上下)

▽ 遊戲方法

張

開

將風箏線一拉，看
看海怪是不是張開
大嘴了呢？

❶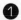

這部分當
下巴，不
要切開。

每隔 3cm 將牛奶盒切開。（口及底部
不使用）

3 cm

❷

切開之後用白膠黏接（也可以用透明
膠帶）。上面以白膠貼上薄紙。

連接處

❸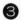

紅紙做成舌頭，套上橡皮圈。

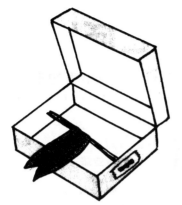

在❷的兩端鑽洞，拉出有舌頭的橡皮圈，用白膠固定。

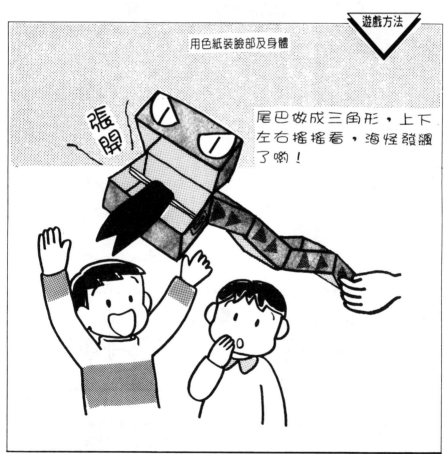

遊戲方法

用色紙裝臉部及身體

張開

尾巴做成三角形，上下左右搖搖看，海怪發飆了喲！

搖晃玩偶

　　像不倒翁一樣的搖晃。依內部放置鉛垂的不同，搖晃的情形也不一樣。

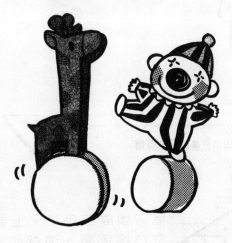

（材料）
- ●空罐（罐頭等）
- ●圖畫紙
- ●黏土

（道具）
- ●開罐器
- ●白膠
- ●鉗子
- ●圓規
- ●剪刀
- ●包裝膠帶

❶

切除空罐的蓋子

❷

切口不平的部分用鉗子往內摺

❸

將罐子放在圖畫紙上畫圓。

❹

用圓規畫比罐子稍微大一點的圓，用剪刀剪下來。

74

❺

用剪刀將圖畫紙剪成切口狀，
做成塗漿糊處。

❻

黏土黏在罐子內側，用包
裝膠帶固定。❺的蓋子用
白膠黏在罐子上。

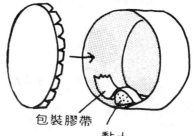

包裝膠帶

黏土

❼

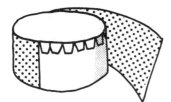

用圖畫紙做成與空罐同寬
的帶子，將空罐包住。

❽

遊戲方法

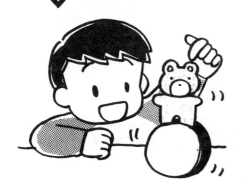

可以試著依照自己的喜好
，做成各種裝飾。

也可以做成馬戲
團的小熊耶！

◆組合玩具

驚嚇盒

一打開盒蓋……，啊！製作一個會跳出玩偶的驚嚇盒吧！

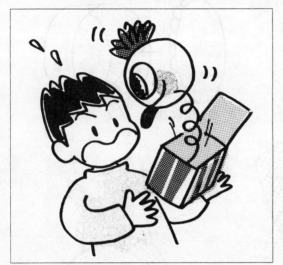

（材料）
●鋼琴線（或粗鐵絲）
●乒乓球　●風箏線
●毛線　●厚紙
●木片（或保麗龍）
●透明膠帶

（道具）
●油性筆　●圓棒
●鐵釘　●白膠　●鉗子

❶
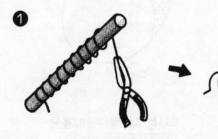

將鋼琴線（或鐵線）捲在圓棒或鉛筆上，以鉗子捲曲做成彈簧。

前端彎曲

❷
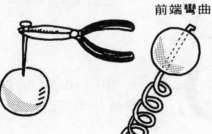

利用火烤熱的鐵釘在乒乓球上鑽洞，穿入❶彈簧的一端。

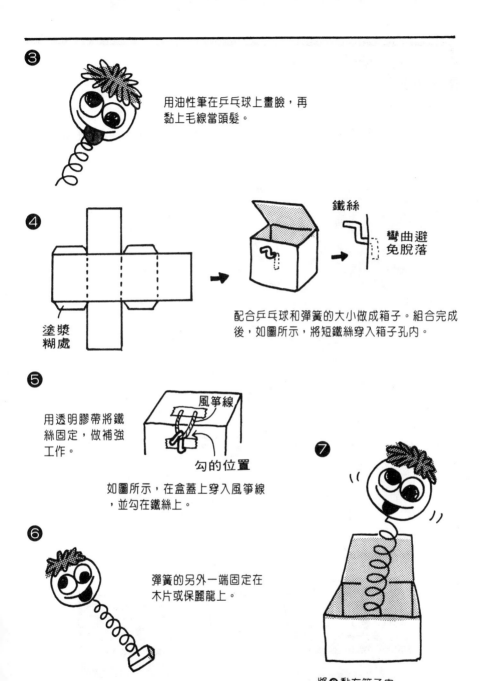

❸ 用油性筆在乒乓球上畫臉，再黏上毛線當頭髮。

❹ 鐵絲

彎曲避免脫落

塗漿糊處

配合乒乓球和彈簧的大小做成箱子。組合完成後，如圖所示，將短鐵絲穿入箱子孔內。

❺ 用透明膠帶將鐵絲固定，做補強工作。

風箏線

勾的位置

如圖所示，在盒蓋上穿入風箏線，並勾在鐵絲上。

❼

❻ 彈簧的另外一端固定在木片或保麗龍上。

將❻黏在箱子內

◆組合玩具

⑨ 叭 吱

將壓住的手指動一動，就會發出叭吱──的聲音。
多做幾個，大伙兒比賽看看。

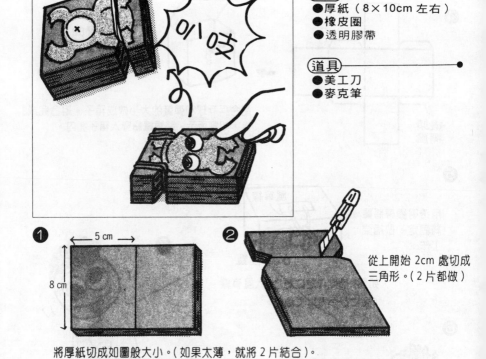

（材料）
●厚紙（8×10cm 左右）
●橡皮圈
●透明膠帶

（道具）
●美工刀
●麥克筆

❶
5 cm

8 cm

將厚紙切成如圖般大小。（如果太薄，就將 2 片結合）。

❷

從上開始 2cm 處切成
三角形。（2 片都做）

❸
在卡的兩面各畫圖案

❹

將橡皮圈在三角形缺口套 2 圈

 ❺

前後畫不同圖案也很好

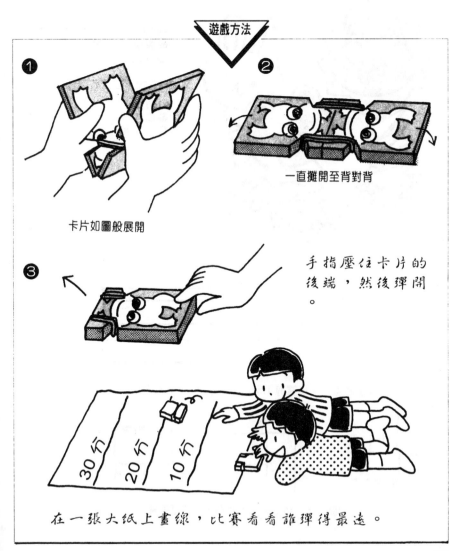

遊戲方法

❶

卡片如圖般展開

❷

一直攤開至背對背

❸

手指壓住卡片的後端，然後彈開。

30分　20分　10分

在一張大紙上畫線，比賽看看誰彈得最遠。

79

◆組合玩具

紙彈簧玩偶

馬上可以動手做、開始玩的玩具。可以畫上自己喜歡的圖案。

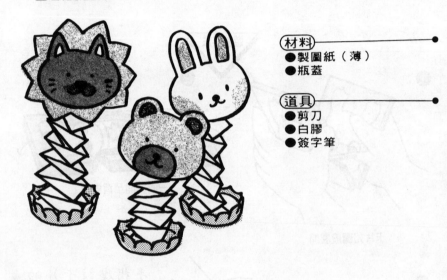

【材料】
● 製圖紙（薄）
● 瓶蓋

【道具】
● 剪刀
● 白膠
● 簽字筆

❶

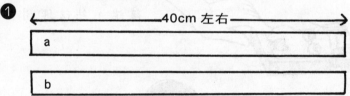

← 40cm 左右 →

| a |

| b |

用製圖紙裁成 2 條寬約 1.5cm、長約 40cm 的紙帶。

❷

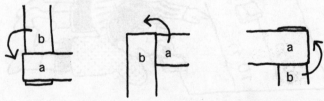

如圖所示，將 2 條紙帶互摺，做成紙彈簧。

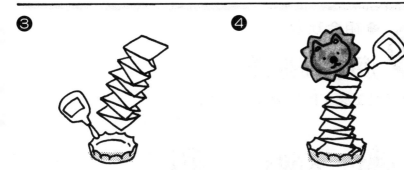

❸ 將紙彈簧黏在瓶蓋上

❹ 在紙上畫動物的臉，
然後黏在紙彈簧上端。

遊戲方法

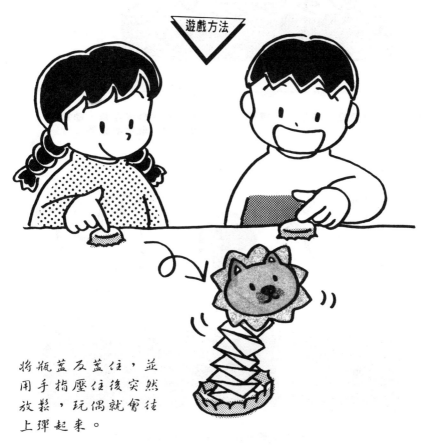

將瓶蓋反蓋住，並
用手指壓住後突然
放鬆，玩偶就會往
上彈起來。

◆組合玩具

海狗跳舞

稍微下點工夫，即可製成卡片送人。

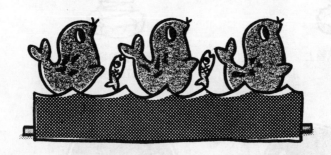

（材料）

●厚紙　●色紙　●筷子　●繩子

（道具）

●剪刀　●麥克筆　●錐子
●白膠　●透明膠帶

1

用厚紙如圖般剪好，貼上色紙或自行
著色。

❷

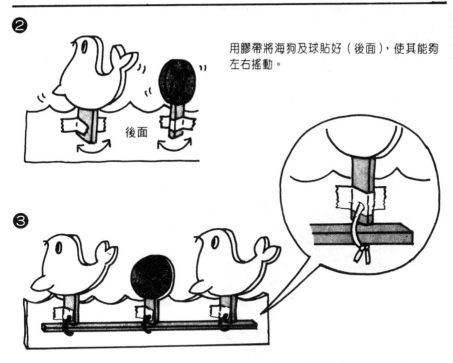

用膠帶將海狗及球貼好（後面），使其能夠左右搖動。

後面

❸

貼膠帶處打洞，穿上繩子。竹筷如圖組合，用繩子固定（也可以用白膠固定）。

▽ 遊戲方法 ▽

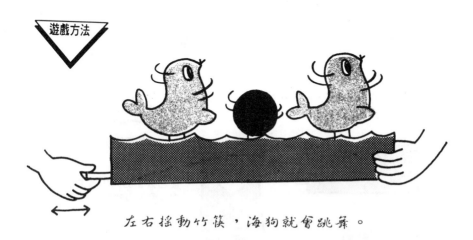

左右搖動竹筷，海狗就會跳舞。

◆組合玩具

拍手猴

　　將竹管上下轉動，猴子就會拍手。如果猴子的手貼上瓶蓋，便會發出噹噹聲！動手做拍手猴吧！

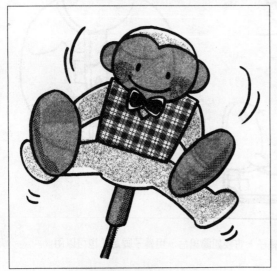

材料
- 厚紙
- 色紙
- 吸管
- 竹管

道具
- 剪刀
- 透明膠帶
- 白膠

—·— 向外摺

----- 向內摺

❶

11cm

11cm

在厚紙上畫猴子圖案，用刀剪下（手要長一點）。

❷

如圖般摺好

配合猴子的大小做上衣。（蓋在上面）也做領結。

❸

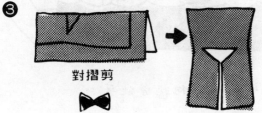

對摺剪

黏上領結

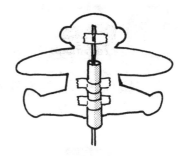

反面如圖般黏上吸管、竹籤，並用透明膠帶固定。

向著正面，手臂貼上用厚紙做好的鐃鈸。

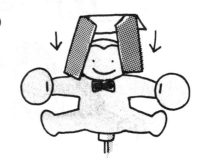

穿上上衣，以白膠固定。

遊戲方法

將竹籤上下移動，猴子是不是開始奏樂了呢？

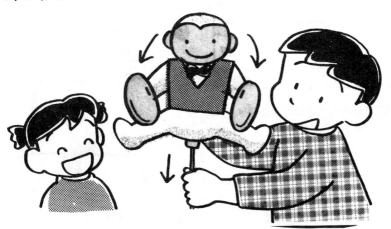

◆組合玩具

魔法螺旋槳

用力轉一轉，紙螺旋槳便會發出聲音開始打轉。

(材料)
● 竹管 ● 竹子
● 鐵絲 ● 風箏線
● 橡皮擦 ● 紙黏土
● 圖畫紙（明信片大小）

(道具)
● 剪刀 ● 釘書機
● 簽字筆 ● 白膠
● 透明膠帶

❶

用圖畫紙剪出螺旋槳及玩偶圖案
，並以簽字筆為玩偶著色。

❷

竹子包上紙黏土

紙黏土

竹子

將玩偶的鐵絲插在紙黏土中，以
白膠固定。

鐵絲

❸

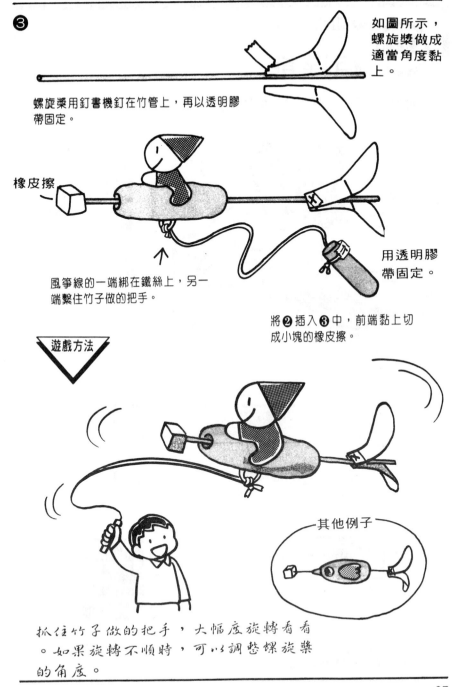

如圖所示，
螺旋槳做成
適當角度黏
上。

螺旋槳用釘書機釘在竹管上，再以透明膠
帶固定。

橡皮擦

風箏線的一端綁在鐵絲上，另一
端繫住竹子做的把手。

用透明膠
帶固定。

將❷插入❸中，前端黏上切
成小塊的橡皮擦。

遊戲方法

其他例子

抓住竹子做的把手，大幅度旋轉看看
。如果旋轉不順時，可以調整螺旋槳
的角度。

◆組合玩具

相撲熊

抓住把手動一動，二隻熊就會開始進行相撲。

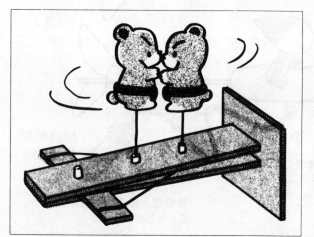

材料
●瓦楞紙
●竹籤（3根）
●風箏線 ●色紙
●厚紙

道具
●剪刀
●美工刀
●錐子 ●白膠

❶

a
←6 cm→←6 cm→←5 cm→←3 cm→
2 cm
←─────20cm─────→

b

1 cm 1 cm
2 cm c
←5 cm→←5 cm→

←4 cm→
2 cm
6 cm d
2 cm
2 cm

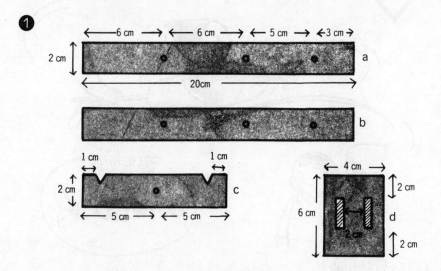

將瓦楞紙切成 a、b、c 大小。a、b、c 用鉗子鑽洞，d 的斜線部分用美工刀切除。(寬大約是瓦楞紙的厚度)

❷

【止扣製成方法】

將切成細長條的紙捲在
竹籤上，用白膠固定。

a

b

切口

c

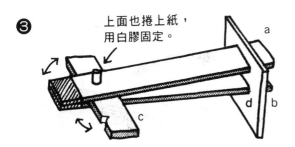

a、b 之間夾住 c，用竹籤做成好的棒子插入洞
中。

❸

上面也捲上紙，
用白膠固定。

a

a 與 b 的前端插入 d 的洞中

d

b

c

a 與 b 對齊後，用白膠固定（斜線部分）。c 能夠自
由移動。

❹

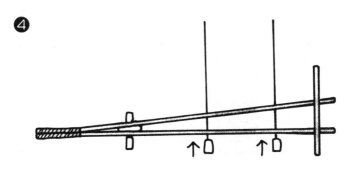

竹籤的前端做止扣，如圖般從下插入剩餘洞中。

89

⑤

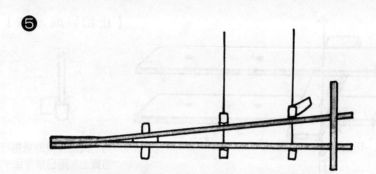

竹籤插入洞中避免脫落，上側也要捲紙做成止扣。

⑥

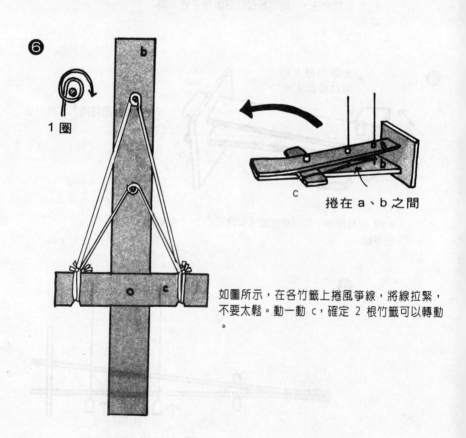

1 圈

捲在 a、b 之間

如圖所示，在各竹籤上捲風箏線，將線拉緊，不要太鬆。動一動 c，確定 2 根竹籤可以轉動。

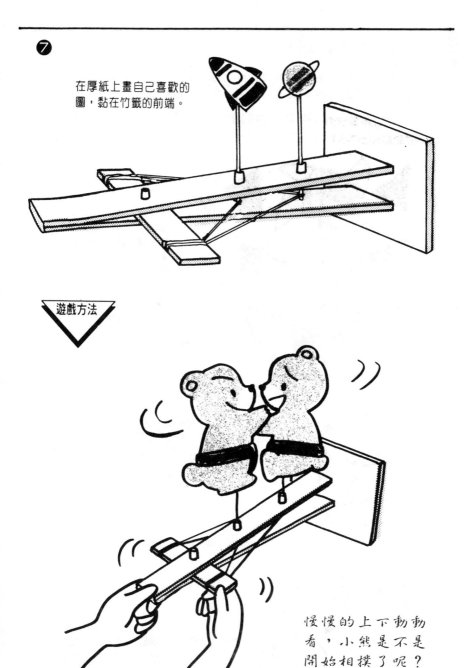

❼

在厚紙上畫自己喜歡的
圖，黏在竹籤的前端。

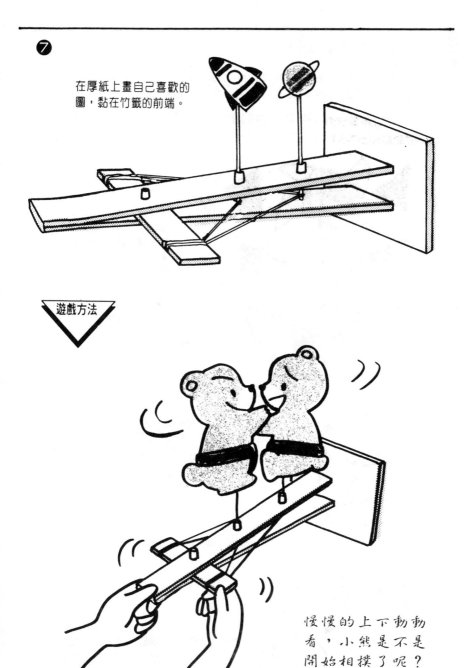
組合玩具

遊戲方法

慢慢的上下動動
看，小熊是不是
開始相撲了呢？

◆組合玩具

⑮ 風車的遊樂場

　　一拉弓，風車就開始轉動。利用包裝膠帶的捲筒，就可以做出好玩的玩具。

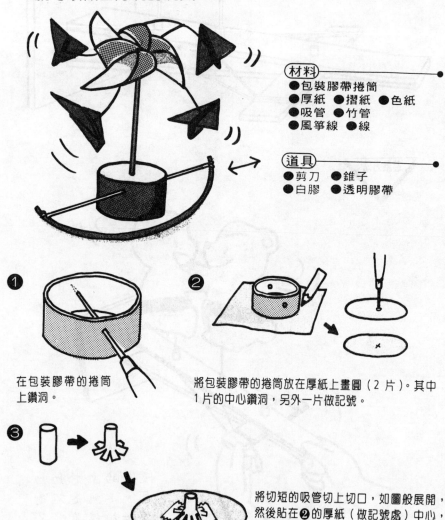

（材料）
- ●包裝膠帶捲筒
- ●厚紙　●摺紙　●色紙
- ●吸管　●竹管
- ●風箏線　●線

（道具）
- ●剪刀　●錐子
- ●白膠　●透明膠帶

❶

在包裝膠帶的捲筒上鑽洞。

❷

將包裝膠帶的捲筒放在厚紙上畫圓（2 片）。其中 1 片的中心鑽洞，另外一片做記號。

❸

將切短的吸管切上切口，如圖般展開，然後貼在❷的厚紙（做記號處）中心，以透明膠帶固定。

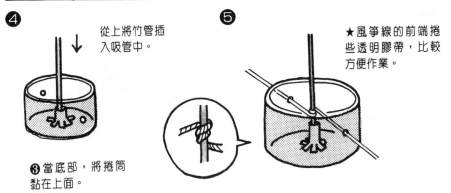

❹ 從上將竹管插入吸管中。

❸當底部，將捲筒黏在上面。

❺ ★風箏線的前端捲些透明膠帶，比較方便作業。

風箏線在竹管上繞 2 圈，從洞穿出。

組合玩具

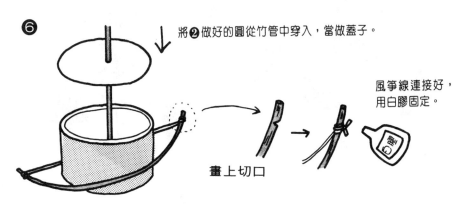

❻ 將❷做好的圓從竹管中穿入，當做蓋子。

風箏線連接好，用白膠固定。

畫上切口

將 25cm 長的竹管做成弓狀，兩端綁上風箏線。

【做風車】

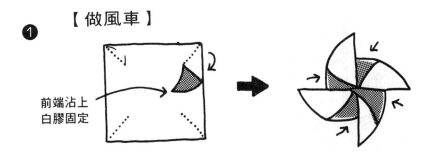

❶ 前端沾上白膠固定

摺紙的 4 個角畫上切口，做成風車。

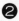

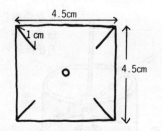

厚紙如圖大小切好，畫上切口，中心用錐子挖洞。

摺紙做成飛機形狀，穿上線吊起來。

❷的切口處插入打結的飛機線。用白膠固定。

將❹吊在風車底下

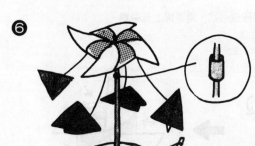

為了避免風車脫落，可以用切成細條狀的厚紙捲在竹管上固定。

風車的中心挖洞，然後插入竹管用白膠固定。

94

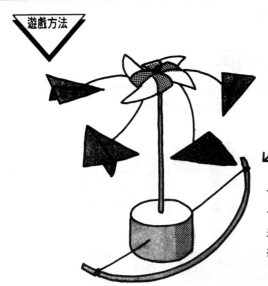

★轉的時候，飛機
會隨之轉動，但必
須調節線的長度，
避免纏繞在一起。

上下拉動弓，飛機及風車便
會轉動。

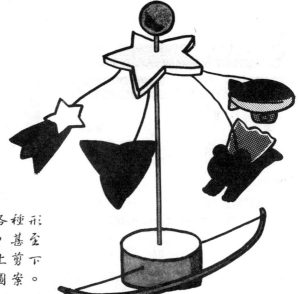

也可以做成各種形
狀取代飛機，甚至
可以從雜誌上剪下
各式各樣的圖案。

95

體操玩偶

用指頭轉動鐵棒上的玩偶，玩偶便會開始做體操。
如果是用紙製造，裡面就必須擺重物。

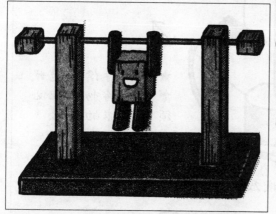

(材料)
●木板（15×3.5cm） ●長筷
●木頭（2×2cm 長 37cm）
●粗竹管 ●鐵釘

(道具)
●鋸子 ●鐵絲
●錐子 ●白膠
●鐵槌 ●小刀
●沙紙 ●麥克筆等

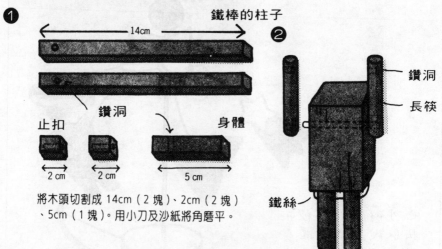

❶

鐵棒的柱子

14cm

❷

鑽洞

鑽洞

長筷

止扣

身體

2 cm 2 cm 5 cm

鐵絲

將木頭切割成 14cm（2 塊）、2cm（2 塊）
、5cm（1 塊）。用小刀及沙紙將角磨平。

用細長的長筷做成手腳。將❶ 5cm 的木頭挖洞，
插入竹管做成手的部分。腳用鐵絲裝好。

★手腳必須能晃。

【 做　台 】

❸

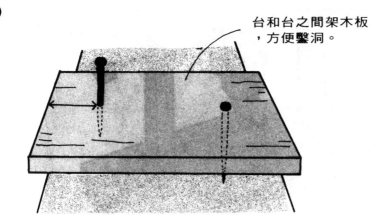

台和台之間架木板
，方便鑿洞。

如圖所示，釘子釘在木板（15 × 3.5cm）上。

❹

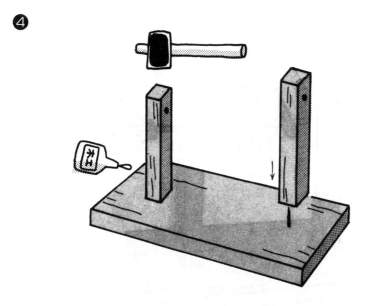

將❸的板子翻面，然後釘入❶的 14cm 木頭，
以白膠固定，做成台。

❺

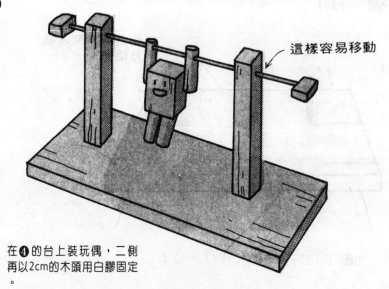

這樣容易移動

在❹的台上裝玩偶，二側
再以2cm的木頭用白膠固定
。

❻　手指抓的部分，玩偶手的部分均以白膠固定。

▽ 遊戲方法

抓住把手慢慢轉動，玩偶就
會在鉄棒上做體操。

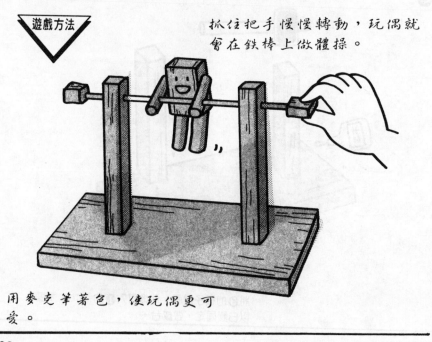

用麥克筆著色，使玩偶更可
愛。

◆創意玩具

① 扭扭百面相

　　用厚海綿做成可以變化各種臉形的百面相。只要動動拿海綿的手指，即可變出打哈欠的大嘴、寬嘴等。

(材料)
●海綿（紋路細的厚海綿）
●麥克筆（油性）

(道具)
●剪刀

在海綿表面用油性麥克筆畫臉

100

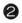

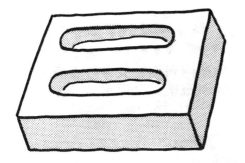

在後側畫切口、挖洞。

遊戲方法

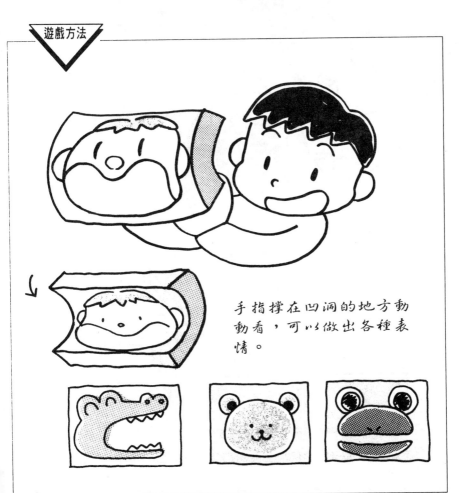

手指撐在凹洞的地方動
動看，可以做出各種表
情。

◆創意玩具

童話盒

在小小箱子中，創造只有自己的迷你世界。箱子上開個小窗戶……。拓展你的美夢世界。

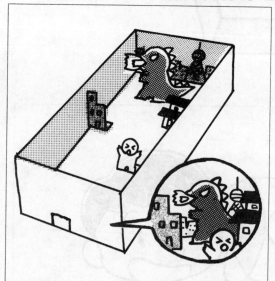

(材料)
●面紙盒
●厚紙
●有色透明紙
●風箏線

(道具)
●剪刀
●美工刀
●漿糊

【基本形】

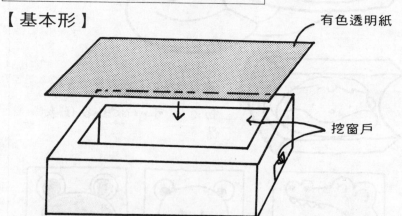

有色透明紙

挖窗戶

在面紙盒的上部及側面挖洞，裡面裝飾完成之後，上部的洞蓋上有色的透明紙。

【做圍牆】

①

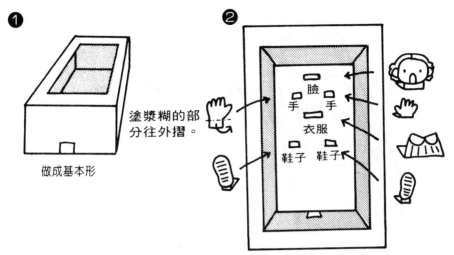

做成基本形

塗漿糊的部分往外摺。

②

從窗口往內邊看邊貼上身體各部分。

臉
手　手
衣服
鞋子　鞋子

創意玩具創意玩具

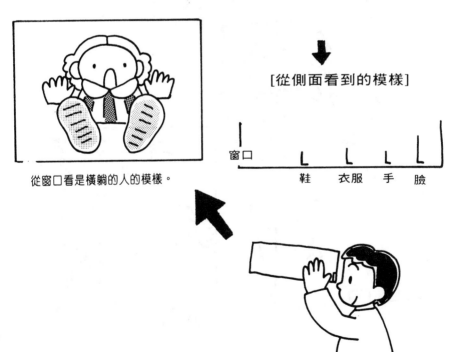

從窗口看是橫躺的人的模樣。

[從側面看到的模樣]

窗口　　鞋　衣服　手　臉

【利用風箏線使物品移動】

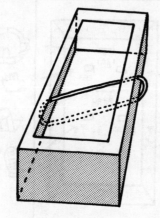

如圖做成基本形。側面挖洞，穿入風箏線。

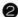

將要移動的物品，貼在風箏線上。

在厚紙上畫自己喜歡的風景，黏在箱子內側。

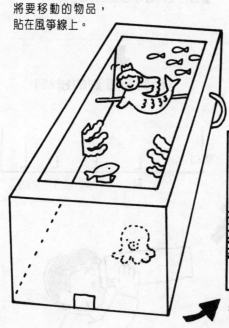

從窗口窺視時，移動風箏線看看。是不是看見美人魚在游泳呢？

【移動主角】

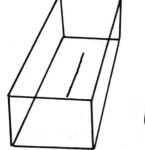

底部畫切口。用紙做成玩偶，插入切口，必須做把手。

插入切口中，從後側用手移動。

利用各種顏色觀看

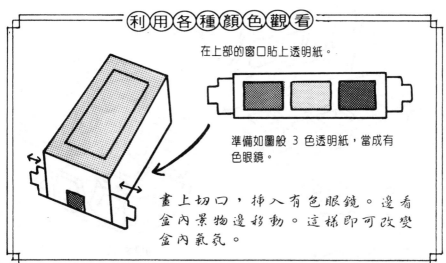

在上部的窗口貼上透明紙。

準備如圖般 3 色透明紙，當成有色眼鏡。

畫上切口，插入有色眼鏡。邊看盒內景物邊移動。這樣即可改變盒內氣氛。

105

◆創意玩具

彩虹水車

用雞蛋盒做成閃閃發光的水車。看著隨流水滾動的水車，多麼悠閒自在啊！

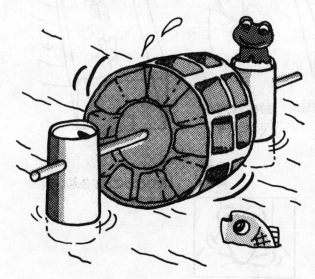

❶

將雞蛋盒上下切除

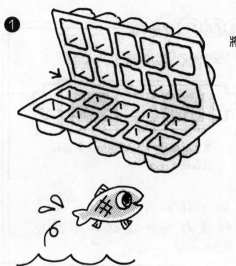

❷

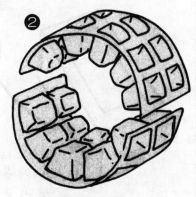

如圖般轉成輪狀

❸

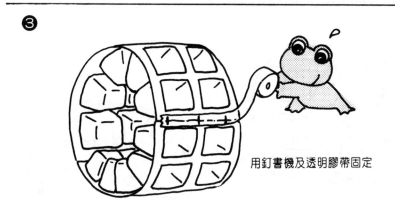

用釘書機及透明膠帶固定

❹

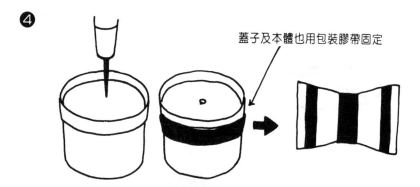

蓋子及本體也用包裝膠帶固定

在冰淇淋容器挖洞（附蓋子），盒底用包裝膠帶黏好。

❺

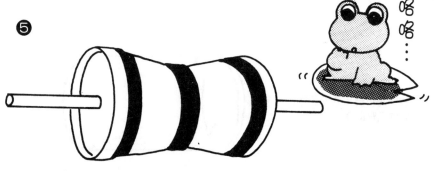

切成 35cm 的粗鐵絲從中穿入

將❺插入用蛋盒做好的輪子之中
，以透明膠帶固定。

2 個空罐重疊放入沙子當支柱。
並且挖洞穿鐵絲。

8

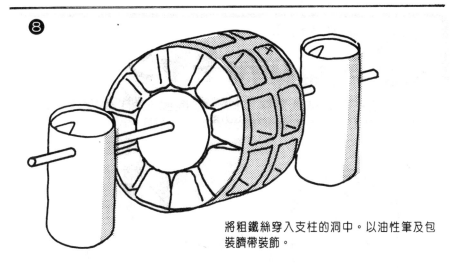

將粗鐵絲穿入支柱的洞中。以油性筆及包裝臍帶裝飾。

▽ 遊戲方法 ▽

找找家中附近小溪，就可以試試這個彩虹水車了。

創意玩具

 ◆創意玩具

 ④ 空罐蠟燭

在生日宴會或聖誕節時，這種蠟燭可以增添氣氛。
從小洞口中發出的朦朧燭光非常有情調。

（材料）
● 果汁空罐
● 魚板木板
● 鐵釘

（道具）
● 開罐器
● 鐵槌

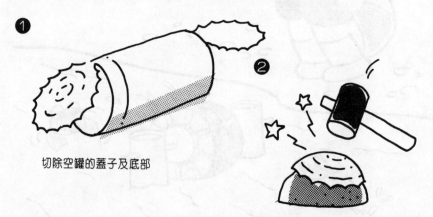

❶ 切除空罐的蓋子及底部

❷ 將切除的蓋子，在圓形石頭上敲成碗狀。

❸

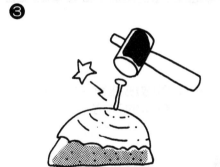

在碗的中心釘鐵釘打個洞
。

❹

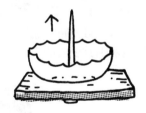

將它立在魚板木板上，釘鐵釘當燭台
。

❺

在空罐上以鐵釘
扎洞，做成花樣
。

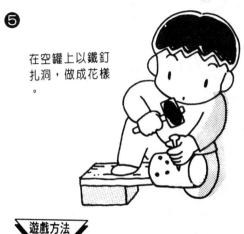

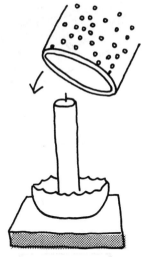

插上蠟燭，用空罐蓋上。

▽ 遊戲方法

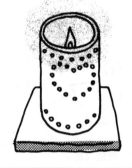

蠟燭的光影溫暖了周圍人
的心。

◆創意玩具

竹筷迷宮

幾百年前，就有人利用各種道具做成迷宮。只要巧妙地利用可回收之素材，即可製成有趣的迷宮。

(材料)
● 空盒（薄）
● 竹筷
● 大豆（23 個）
● 厚紙
● 色紙等等

(道具)
● 剪刀
● 白膠　● 沙紙
● 鉗子
● 簽字筆

❶

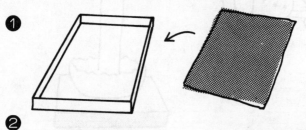

在空盒底部貼色紙，並用簽字筆畫圖案。

❷

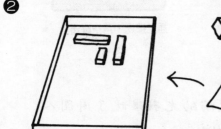

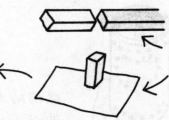

用剪刀或鉗子剪斷，2平處以沙紙磨平。

將切成小段的竹筷黏在盒底，做成迷宮。

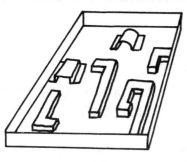

用厚紙如圖般做成隧道
也很好玩。

依自己的喜好做成迷宮

▽ 遊戲方法

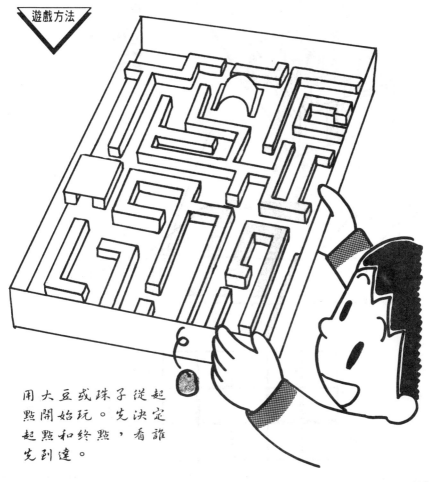

用大豆或珠子從起
點開始玩。先決定
起點和終點，看誰
先到達。

火柴盒迷宮

　　用火柴盒也可以創造出有趣的玩具。裡面放入珠子，咯囉咯囉……，它能聰明地到達終點喲！

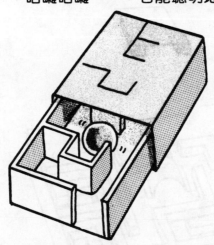

（材料）
●火柴盒（深的）
●複寫紙
●厚紙

（道具）
●美工刀
●白膠

❶

準備較深的火柴盒

❷

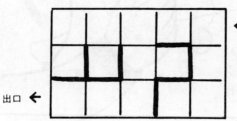

← 入口

出口 ←

火柴盒大小複印在厚紙上，畫上比珠子直徑稍大的格子，做成迷宮。

❸

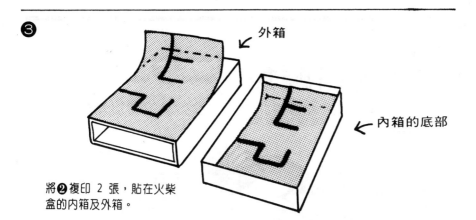

外箱

內箱的底部

將❷複印 2 張，貼在火柴
盒的內箱及外箱。

❹

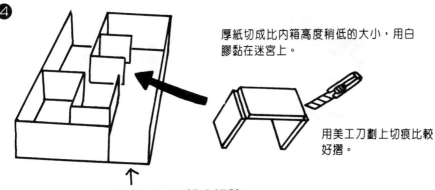

厚紙切成比內箱高度稍低的大小，用白
膠黏在迷宮上。

用美工刀劃上切痕比較
好摺。

出口、入口部分切除。

▽ 遊戲方法

看著外盒的模樣，慢慢轉
動珠子走迷宮。

咯囉‥‥

‥‥咯囉

⑦ 張口鱷魚

鱷魚的嘴巴會張得非常大,很好玩。可以準備軟片盒讓牠吃下。

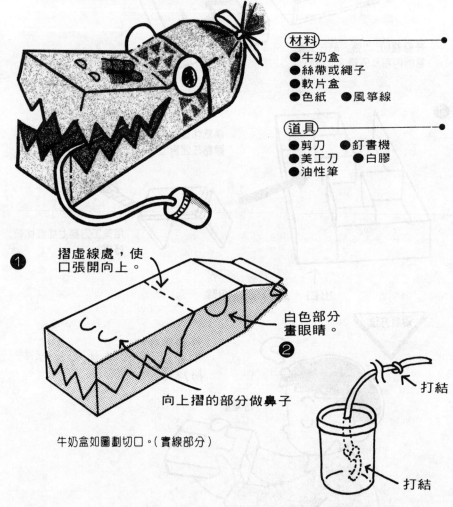

①

摺虛線處,使
口張開向上。

白色部分
畫眼睛。

向上摺的部分做鼻子

牛奶盒如圖劃切口。(實線部分)

②

打結

打結

軟片盒挖洞,如圖般穿入長線。

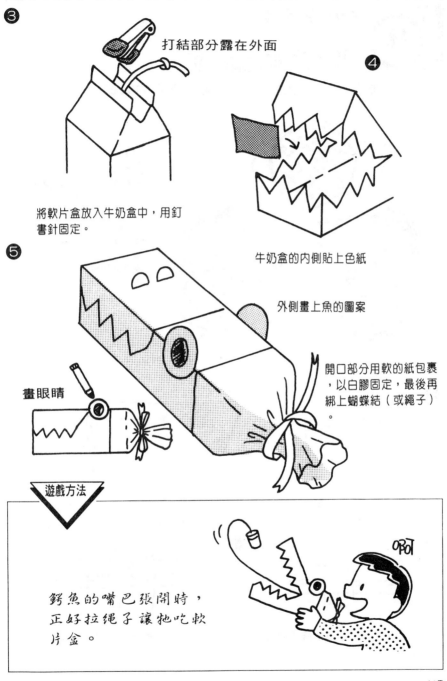

❸ 打結部分露在外面

將軟片盒放入牛奶盒中，用釘
書針固定。

❹ 牛奶盒的內側貼上色紙

❺ 外側畫上魚的圖案

畫眼睛

開口部分用軟的紙包裹
，以白膠固定，最後再
綁上蝴蝶結（或繩子）
。

遊戲方法

鱷魚的嘴巴張開時，
正好拉繩子讓牠吃軟
片盒。

塑膠角氣球

在剪膠帶上下些工夫，即可製成漂亮的氣球。

（材料）
● 塑膠帶
● 色紙或彩色圖畫紙
　剪成的碎片

（道具）
● 釘書機
● 剪刀
● 透明膠帶
● 油性筆

❶

準備塑膠帶

❷

帶口部分摺 3 次，用釘書機釘好。

❸

帶口的中央，用透明膠帶從前往後黏。

❹

吹氣口

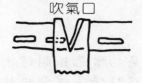

用剪刀剪成如圖般的吹氣口。

118

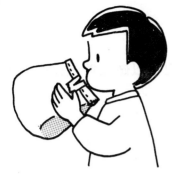

從吹氣口吹氣,將塑膠帶吹起來。

吹成像枕頭般的形狀之後,抓住底部二個角往中央摺,再以透明膠帶如圖般固定。

和上面的做法一樣,口的部分也是拉住二個角往中央摺,再用透明膠帶貼住。

● 裝入空氣

遊戲方法

在裝入空氣之前,先用油性筆畫喜愛的圖案,並裝入彩色紙屑。

創意玩具

119

自製天象儀

在學校所學的星象，自己也可以做做看。在紙杯上挖個洞就可以了。

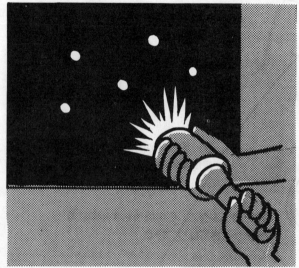

材料
- 紙杯
- 墨汁
- 玻璃紙

道具
- 錐子
- 手電筒

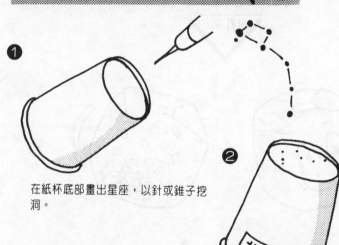

❶ 在紙杯底部畫出星座，以針或錐子挖洞。

❷ 寫上星座名稱，貼在紙杯上。

北斗七星

120

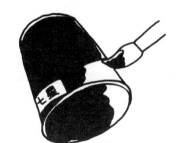

❸

內側及外側均塗上墨汁，
底部不要漏掉。

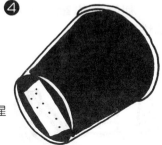

❹

後面貼上玻璃紙，使星
星看起來明亮些。

遊戲方法 將手電筒照入紙杯中，即可自己做出星
座圖。

⑩ 套　環

　　利用廣告單，即可做成奇妙的套環。當成魔術玩把戲也很有趣。

〔材料〕
●廣告紙
　（或普通紙）

〔道具〕
●剪刀
●漿糊（或透明膠帶）

【大的環】

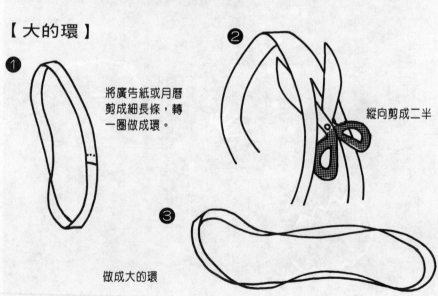

❶
將廣告紙或月曆剪成細長條，轉一圈做成環。

❷
縱向剪成二半

❸
做成大的環

【雙環】

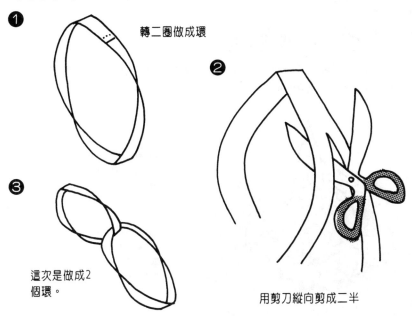

① 轉二圈做成環

②

③ 這次是做成2個環。

用剪刀縱向剪成二半

遊戲方法

不可思議，不可思議，怎麼會這樣呢？

完成了！

嚇！

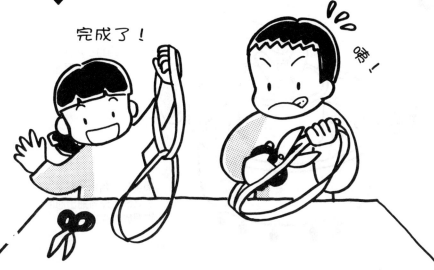

11

空洞蠟燭

任何人均可做成這種巧妙的蠟燭。完成後就像不透明的玻璃一般美麗。

材料
● 粗蠟燭數根
● 四角盒子（較小者）
● 冰
● 空罐

道具
● 透明膠帶
● 錐子
● 鍋子

①

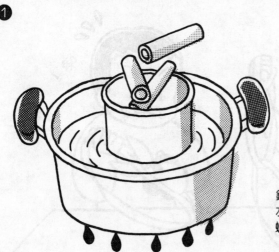

用鉗子壓住鍋子邊緣，避免鍋子浮起。

鍋中放入熱水。將空罐放入熱水之前，先將抽出心的切碎的蠟燭放入空罐中。

124

❷

燭心

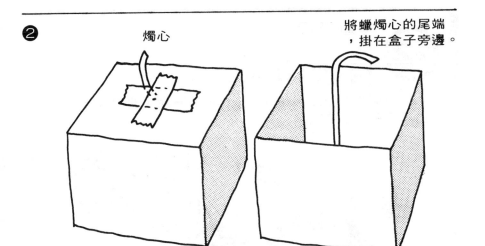

將蠟燭心的尾端
，掛在盒子旁邊。

在空盒子底部挖小洞，然後將❶取下的燭心穿入洞中。
為避免蠟燭從洞口流出，必須用膠帶固定。

❸

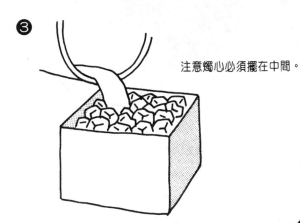

注意燭心必須擺在中間。

遊戲方法

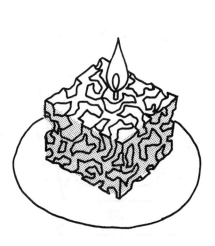

在❷的盒中放入敲碎的冰塊，接
著倒入溶化的蠟燭（溫度為 80
度左右）。

當蠟燭凝固、冰塊溶化
之後，將水瀝乾，從盒
中取出凝固體，放在盤
子上即可。

◆創意玩具

自製印章

可以做自己喜歡的印章，非常好玩。你可以印出各式各樣的圖案喲！

(材料)
●橡皮擦　●挖空的蔬菜

(道具)
●鉛筆或簽字筆　●美工刀

❶

用鉛筆或簽字筆在橡皮擦上畫圖。

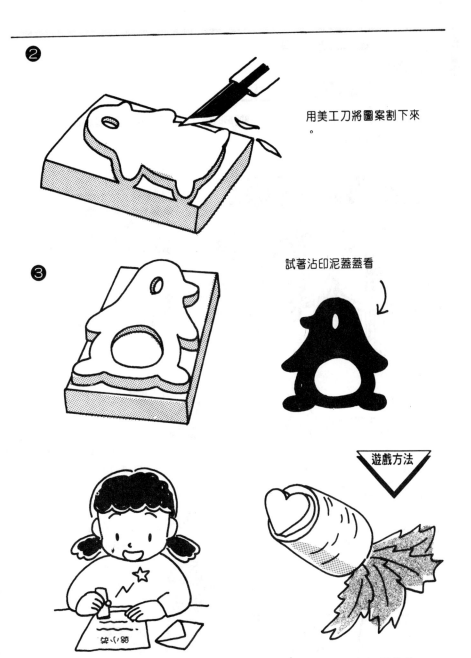

❷

用美工刀將圖案割下來。

❸

試著沾印泥蓋蓋看

創意玩具

遊戲方法

蓋在寫給朋友的信上，這可是獨
一無二的唷！

用挖空的紅蘿蔔也
可以做。

⑬ 自製黏土

用麵粉做黏土。混入咖啡粉、咖哩粉,可以做成顏色不同的黏土。

（材料）
● 麵粉　　● 玻璃珠
● 鹽　　　● 毛線
● 空罐　　● 小石頭
● 保麗龍

（道具）
● 美工刀
● 量匙
● 砧板（或三角板等）

❶

麵粉與鹽的分量是 5 比 1,充分揉勻（也可以放在塑膠帶中搓揉）。

❷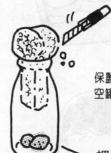

保麗龍如圖切割後插入空罐中,做成模型。

裡面放入小石頭,使瓶子穩固。

❸

將充分搓揉好的黏土著色,包在做好模型上。

❹

黏上毛線及珠子,做成頭髮及眼睛。

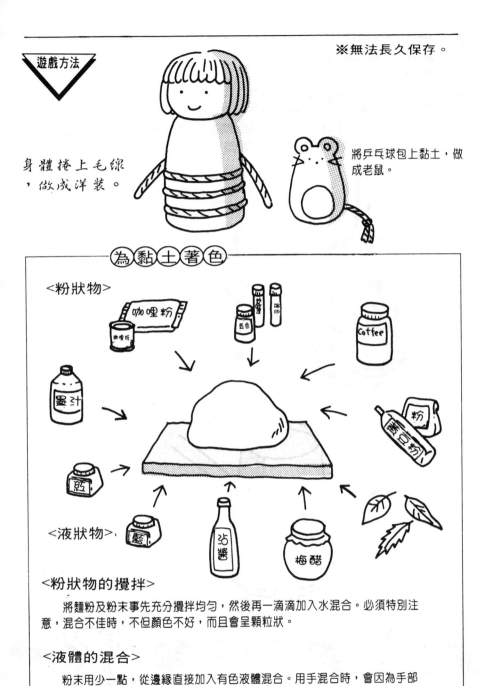

遊戲方法

身體捲上毛線，做成洋裝。

將乒乓球包上黏土，做成老鼠。

創意玩具

為黏土著色

<粉狀物>

咖哩粉

Coffee

墨汁

粉

<液狀物>

藍

梅醋

<粉狀物的攪拌>

　　將麵粉及粉末事先充分攪拌均勻，然後再一滴滴加入水混合。必須特別注意，混合不佳時，不但顏色不好，而且會呈顆粒狀。

<液體的混合>

　　粉末用少一點，從邊緣直接加入有色液體混合。用手混合時，會因為手部沾上色素，而使麵粉顏色變淡。

129

◆創意玩具

青蛙合唱

　　用冰淇淋盒及紙杯，試著做出青蛙聲音。藉由吸管的移動法，可以創造出各種聲音。

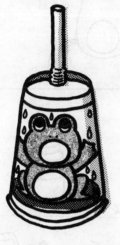

(材料)————————●
●紙杯
●吸管（螺旋狀）
●色紙

(道具)————————●
●剪刀
●漿糊
●錐子
●顏料
●筆

①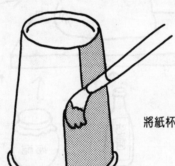

將紙杯全部著色

❷

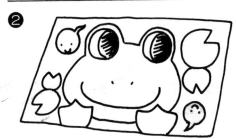

從色紙剪下來的模樣，貼在紙杯上。

剪下青蛙形狀

❸

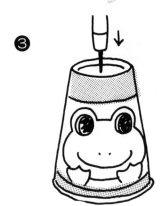

用錐子挖洞插入吸管

▽ 遊戲方法 ▽

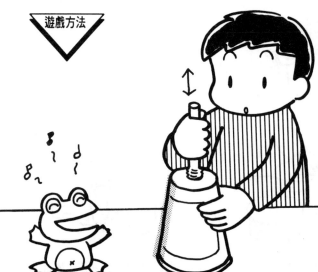

將吸管慢慢上下移動，即可發出青蛙叫聲。

◆創意玩具

⑮ 空罐鼓

通常都被丟棄的空罐，可以製造成美妙的樂器。各種大小的空罐集合在一起，能創造不同的聲音。

〔材料〕
- ●空罐（大、小）
- ●絲帶（1m）
- ●紗布
- ●包裝膠帶
- ●木琴槌

〔道具〕
- ●刷子　●小盤
- ●透明漆

❶

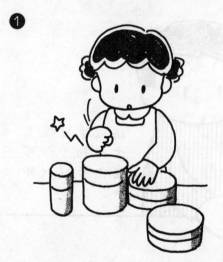

敲敲看，選出四個聲音高低不同的空罐。

❷

將罐子整體塗上油漆，繪畫圖案。

❸

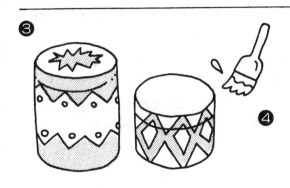

畫出自己喜歡的圖案

❹

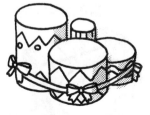

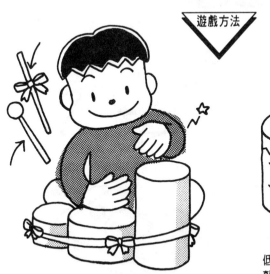

將空罐用絲帶綁在一起，做成各種裝飾。(看不見的部分用包裝膠帶貼緊)。

❺

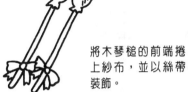

將木琴槌的前端捲上紗布，並以絲帶裝飾。

<div style="writing-mode: vertical">創意玩具</div>

▽ 遊戲方法 ▽

低音置於左側，高音置於右側敲打。

敲一敲可以聽見不同的聲音變化。

◆創意玩具

16 響　板

　　只要有厚一點的板子，就可以做成響板。而且可以
畫上自己喜歡的顏色、圖案，享受創作的樂趣。

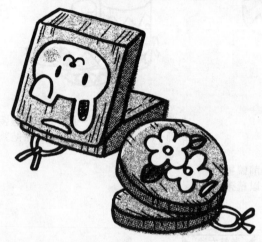

（材料）────────────●
●魚板木板
●橡皮帶

（道具）────────────●
●鋸子
●刀子
●錐子
●雕刻刀
●圖釘
●壓克力顏料
●透明漆

❶

將魚板木板切成二半

❷

切好的邊如圖切削成斜面

❸

如圖般鑽洞

❹
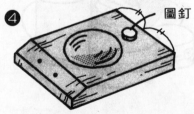

圖釘

在內側用雕刻刀稍微切削，釘上圖釘
。（2片均同）

134

⑤

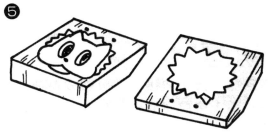

創意玩具

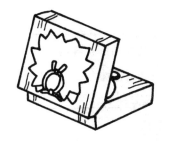

上下洞的位置配合好，穿入橡皮
帶打結。當成穿入手指的環。

將橡皮帶做成的環套
在左手中指上，用右
手拍打。

可以做成各種形狀的響板。

135

 ◆創意玩具

塑膠小葫蘆

使用小而輕的塑膠容器，接合之後，可以做成有趣的小葫蘆。改變內容物之後，聲音也隨之改變。

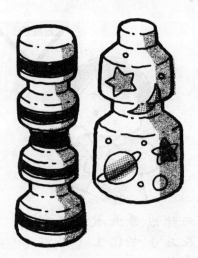

材料
● 乳酸菌飲料容器
● 紅豆
● 絕緣膠帶

道具
● 剪刀
● 白膠

①

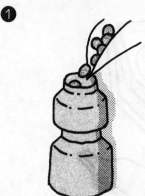

將空容器中裝入半罐紅豆。

②

2個罐子用白膠黏好

③

捲上絕緣膠帶做成花樣
。

使用各種塑膠容器試試看。

不同大小的容器，內容物
也必須調節。

 →

容器不易拿握時，可用錐
子等損壞物的柄套入容器
口。

遊戲方法

雙手拿著小葫蘆，隨著節奏敲打。

◆創意玩具

18 杯 樂 器

準備幾個大一點的杯子，注入水。不是能形成節奏美妙的旋律嗎？

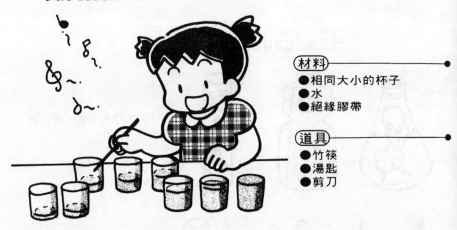

（材料）
● 相同大小的杯子
● 水
● 絕緣膠帶

（道具）
● 竹筷
● 湯匙
● 剪刀

❶

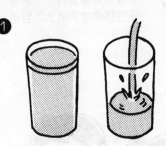

將杯子加水，當成最低音的「Do」。以此為基準，繼續加水進其他杯子，做成音階。

❷

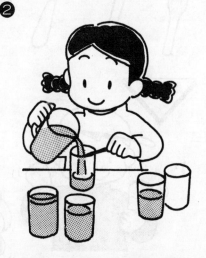

邊加水邊敲打，確定聲音。

③

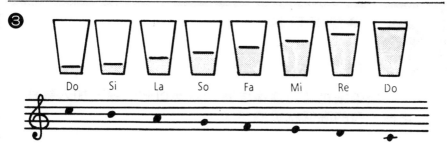

決定水量之後，用絕緣膠帶做記號。

▽遊戲方法

用竹筷敲
合音。

用湯匙敲杯子的
旁邊。

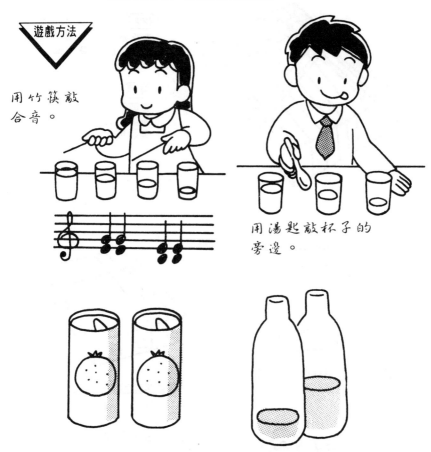

也可以利用果汁空罐或瓶子等來製作
，出現什麼樣的聲音呢？

◆創意玩具

⑲ 小 箱 琴

使用紙箱和幾條橡皮圈，就可以做成琴。加入琴柱
之後，音的高低就更清楚了。

（材料）
●紙盒　●木頭
●橡皮圈　●色紙

（道具）
●剪刀
●美工刀
●漿糊

❶

紙箱每隔 2cm 處兩側做上記號，並用美
工刀劃切口。

❷

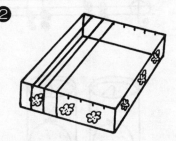

依序套上橡皮圈

將色紙貼在紙盒外側，做成美
麗的花樣。

❸

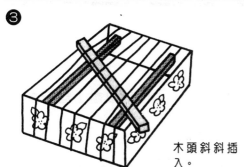

用湯匙或木片等做成彈弦的簧片，也可以用手撥琴。

木頭斜斜插入。

將木頭的支撐棒插入盒中，避免盒子扁掉。

在材料上下工夫

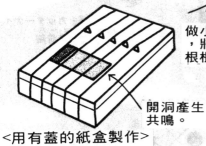

做小弦柱，將弦一根根撐起。

開洞產生共鳴。

<用有蓋的紙盒製作>

<用木箱製作>

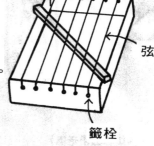

弦

籤栓

<以空鐵盒製作>

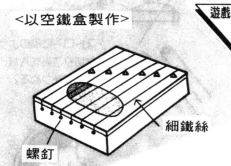

螺釘

細鐵絲

遊戲方法

琴音非常美妙。

◆創意玩具

紙　笛

利用描圖紙的振動，做成笛子。也可以畫上自己喜歡的顏色、圖案，更有創意。

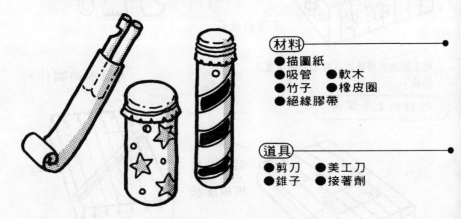



（材料）
- ●描圖紙
- ●吸管　●軟木
- ●竹子　●橡皮圈
- ●絕緣膠帶

（道具）
- ●剪刀　●美工刀
- ●錐子　●接著劑

【描圖紙的笛子】

①

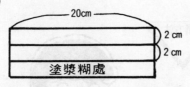

將描圖紙剪成如圖般大小，做成細條狀。

② 用美工刀切吸管

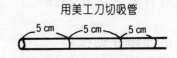

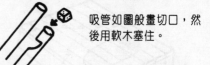

吸管如圖般畫切口，然後用軟木塞住。

③

袋口插入 2 根吸管，用接著劑黏好，不要有漏洞。

將短吸管貼在袋子下端，捲起。

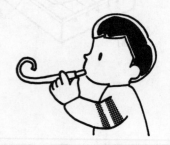

142

【竹笛】

1 將沒有節的 15～17cm 竹子之 5 分之 1 處挖洞（直徑 5mm）。

2

接近笛子附近的口，用描圖紙覆蓋，不要有皺摺。

3

用橡皮圈套住。

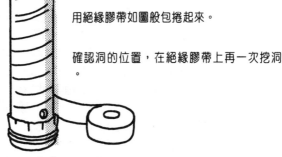

用絕緣膠帶如圖般包捲起來。

確認洞的位置，在絕緣膠帶上再一次挖洞。

創意玩具

▽ 遊戲方法 ▽

沒有覆蓋描圖紙的一方當吹口，多麼美妙的旋律啊！

大家來開演奏會。

日用品是最佳玩具

　　將玩偶、動物玩具、日用品等縮小，做成孩子的世界。甚至連桌子、椅子、家具、電視、廚房中的餐具等等，生活中充滿各種小孩的玩具。小孩子為了擴展自己的世界，會很靈巧地使用這些現成道具。

　　這些玩具的特徵，是讓孩子反覆體驗自己周圍的生活，並進行模仿。孩子們會和使用實際的物品一樣，在團體遊戲當中加以模擬、組織。

　　以日用品當玩具的特徵即在於此。不論杯子也好、桌子也罷，與其讓小孩一個人玩，不如多一些同伴一起玩。即使萬不得已只有一個小孩自己玩要時，他也會想像身邊有其他同伴一起進行遊戲。

　　在庭院、公園等戶外，或運動所使用的玩具、道具等等，已經成為小孩子們生活中的一部分，並且占了很大的比例。

　　譬如大、小球類、繩子、竹馬、水桶、鏟子、噴壺等，模仿實際物品製造的玩具，老實說，和我們平常使用的道具，並沒有多大差別。但這些玩具使孩子們的團體生活互動更良好，大小也比較適合孩子拿握。

　　整體而言，這些玩具的特徵，是具備任何人均容易使用的形狀、均衡感佳。此外，自然界中被使用的物品不少，可以為小孩選擇容易分辨、醒目、色彩明亮的物品，當小孩的玩具。

　　選擇的重點是，①牢固。②適合小孩年齡層的形狀及設計。③容易整理、收拾的形狀。④使用時不會發生事故的物品等等。

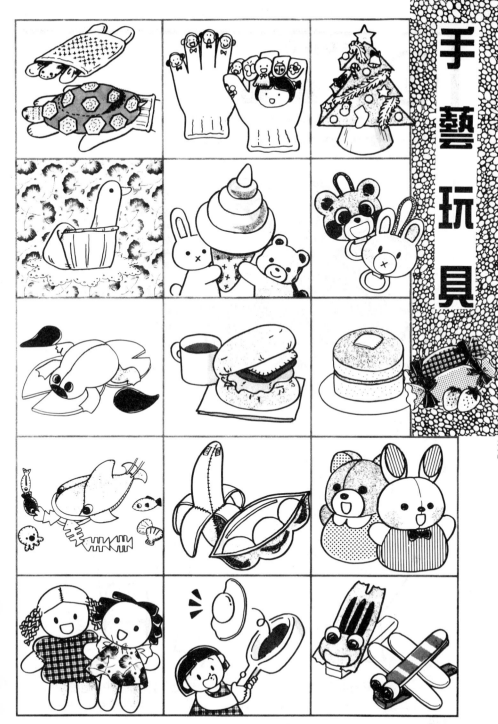

① 手套龜

在手套上下點工夫，就可以做成有趣的玩具。試試
看，一隻手能夠變成柔和的烏龜。

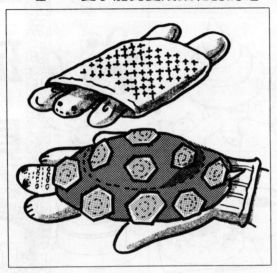

（材料）
●手套
●毛布
●線
●刺繡線
●綿花（或木棉）

（道具）
●剪刀
●針

【其1】

❶

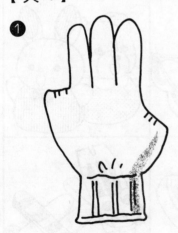

切除拇指及小指

❷

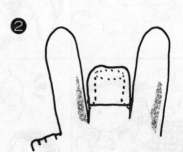

中指只留下頭，其他摺入。

146

❸

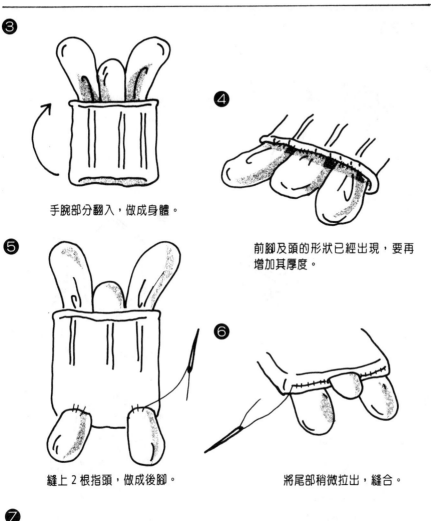

手腕部分翻入，做成身體。

❹

前腳及頭的形狀已經出現，要再
增加其厚度。

❺

縫上 2 根指頭，做成後腳。

❻

將尾部稍微拉出，縫合。

❼

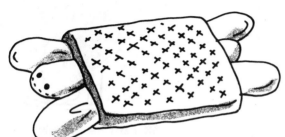

用毛布做成眼睛，嘴巴
及龜殼用繡線縫上裝飾
。

【其2】

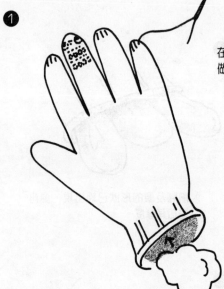

1

在工作手套尖端，用繡線
做成手、腳。

2

將深色毛布剪成 3cm 六角形，共 8 片
，之後再剪比較小的六角形 7 片。

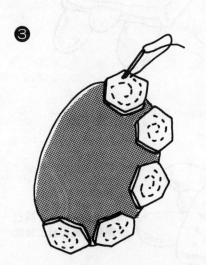

3

六角形的毛布縫在龜甲上。

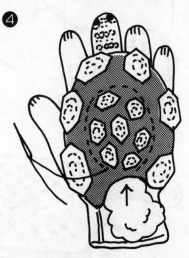

4

將龜甲縫在手套上，中間塞入棉花。

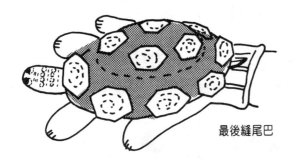

最後縫尾巴

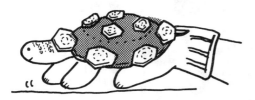

將手指彎曲，看起來就像真的
烏龜在動。

▽ 遊戲方法 ▽

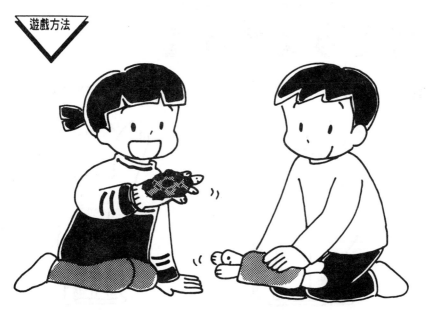

　　走啊走啊……。邊聊天邊玩遊戲。可
以做成五彩繽紛的烏龜。

② 手套天鵝

手套玩具當中，最簡單的是天鵝。也可以當成室內擺飾，非常有意思。

（材料）
- ●手套
- ●毛布
- ●棉花
- ●線

（道具）
- ●剪刀
- ●針

❶

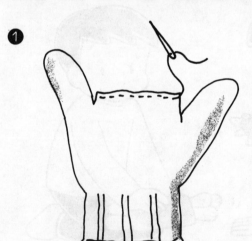

將手套翻面，只留下大拇指及小指，其餘均切。在切除口處用線縫上。

❷

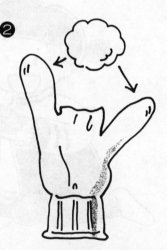

再翻過面來，將棉花塞入手指處。

❸

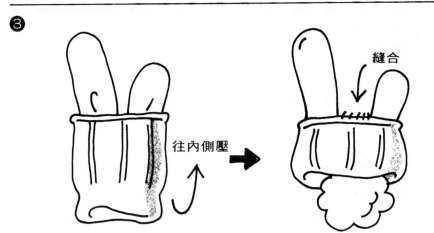

縫合

往內側壓

手腕的部分摺入手指的根部。手套沒有鬆緊帶的部分往中間壓入，
再塞入棉花。

❹

將毛布剪成底，縫合。

❺

在小指頭上，裝飾眼睛和嘴巴，拇指
往下彎曲縫好。

▽ 遊戲方法 ▽

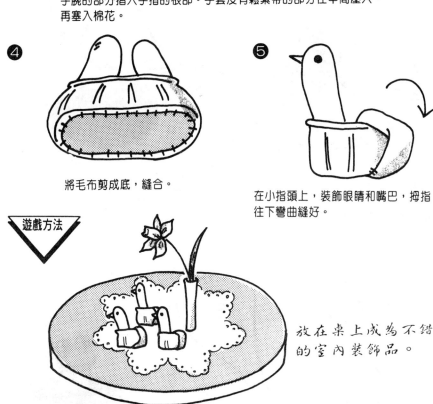

放在桌上成為不錯
的室內裝飾品。

③ 變 變 青 蛙

從蝌蚪變成青蛙⋯⋯，多麼有趣！試試看，連顏色
也會變喲！

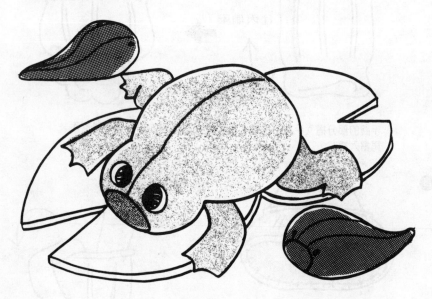

(材料)
●伸縮布（黑、白、綠）
●毛布（綠、白、黑）　●刺繡線

(道具)
●剪刀　●針

【做蝌蚪】

黑（背）

（按白的描布）

黑（腹）

白（腹）

咯
咯
⋯

利用伸縮布，如圖般剪好。

❷

將襯布夾在中間，拼接在
一起，做成背部。

❸ 開口 4cm

將背部與腹部縫合。(
一部分留開口)

【做青蛙】

❶

背
(綠)

背
(綠)

腹
(白)

手(綠)
2 片

腳(綠)
2 片

用布做成背部與腹部，用
毛布做手、腳。

❷ 開口

後面

背部 2 片縫合。如圖所示，在背部與腹部間
塞入手和腳縫合(留一部分開口)。

③

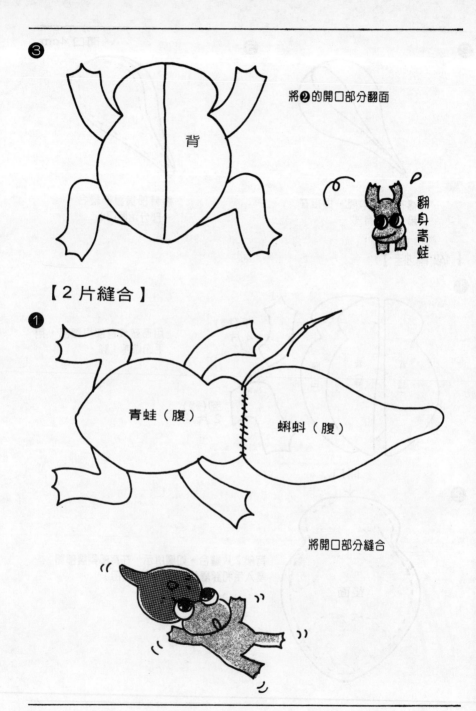

將❷的開口部分翻面

翻身青蛙

【2片縫合】

①

背

青蛙（腹）

蝌蚪（腹）

將開口部分縫合

②

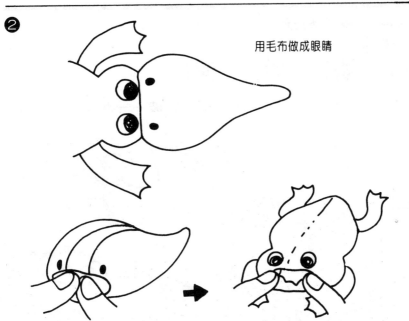

用毛布做成眼睛

將蝌蚪放入青蛙之中。

翻面，這次將蝌蚪放入青蛙之中。

▽ 遊戲方法

用指尖拍打青蛙的尾部，青蛙就會跳起。

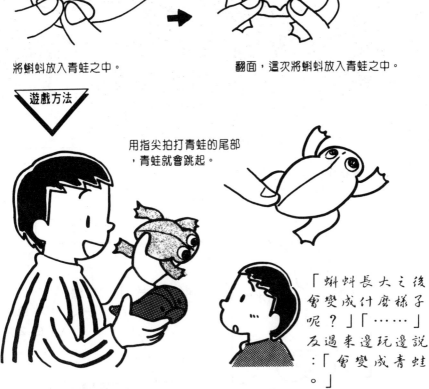

「蝌蚪長大之後會變成什麼樣子呢？」「……」反過來邊玩邊說：「會變成青蛙。」

◆手藝玩具

④ 開 開 開

張開大口的魚。一拉繩子，小魚就被一一吞入。

（材料）
● 伸縮布（水色）
● 毛布　● 魔術扣帶
● 刺繡線　● 紙板　● 繩子

（道具）
● 剪刀　● 針

❶

襠布
（水色）

背
（水色）

背
（水色）

尾巴
（水色1片、白色1片）

腹(白)2片

口(白)

鰭
（水色2片、
白2片）

如圖將布剪好

156

❷

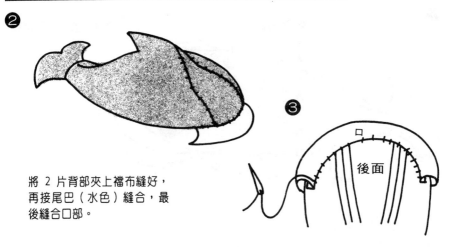

將 2 片背部夾上襯布縫好，
再接尾巴（水色）縫合，最
後縫合口部。

❸

口

後面

口的部分，從後面翻摺一半做鎖縫，
防止裂開。

❹

水色與白色布拼接起來
做成鰭。

❺

腹

厚紙板

腹部 2 片縫合，中間插入
厚紙板。

❻

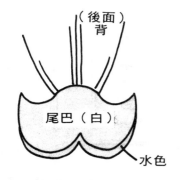

（後面）
背

尾巴（白）

水色

接在腹部地方的白色尾巴，縫在
❷的後面。

⑦

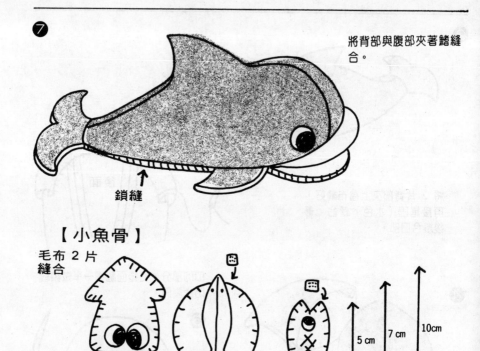

將背部與腹部夾著鰭縫合。

鎖縫

【 小魚骨 】

毛布 2 片
縫合

凹 魔術扣帶

5 cm　7 cm　10cm

毛布
1 片

3.5cm　4 cm　5 cm

繩子(25cm)

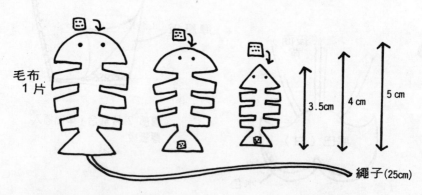

毛布做成小魚骨等。最尾端綁上繩子,為了一一申連,每隻腳都得貼上魔術扣帶。

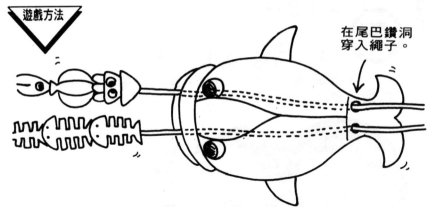

在尾巴鑽洞
穿入繩子。

骨頭較大的魚吞入肚子裡。一拉小魚
的繩子……就被吃掉了！再拉骨頭的
繩子……哇！吃得只剩下骨頭了。

【其他例】

做成房子形狀也
很好玩。

手藝玩具

⑤ 手套玩偶

手套玩偶既堅固又簡單。配合頭髮、衣服不同,可以做成男孩或女孩。

(材料)
● 手套
● 棉花
● 布(做衣服)
● 毛布
● 線

(道具)
● 剪刀
● 針

【其1】

①

中指剪斷之後縫合,翻面後在指頭處塞棉花。

② 棉花

10cm

手指下10cm 留下後縫合。

③ ④

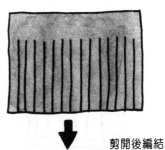

剪開後編結

手腕、手指頭塞入棉花縫合。

⑤

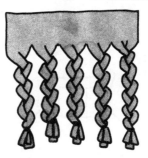

如圖所示，用毛布做成頭髮（2 片）。

用布做衣服

將頭髮縫上

⑥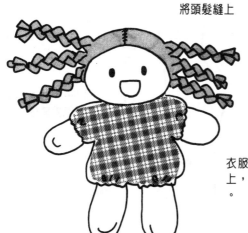

衣服縫在脖子、手、腳上，並配上眼睛、嘴巴。

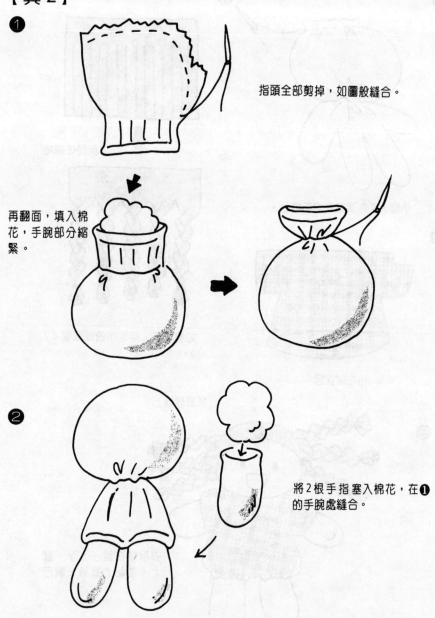

指頭全部剪掉，如圖般縫合。

再翻面，填入棉花，手腕部分縮緊。

將２根手指塞入棉花，在❶的手腕處縫合。

將 24×10cm 的衣服布縫成環狀（
下襬摺入 1cm 左右縫好），之後縫在
❷的脖子處。

❹

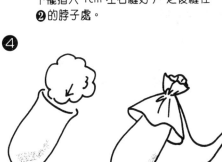

2 根指頭填入棉花，縫好後連接在
❸上。

手藝玩具

▽ 遊戲方法 ▽

手套竟然能做
出這麼可愛的
玩偶。

用毛布做成頭髮、
眼睛、嘴巴，更迷
人了。

自製聖誕樹

在愉快的聖誕節，可以自己動手做出美麗的聖誕樹。只要利用魔術扣帶，即使小孩也可輕鬆裝飾聖誕樹。

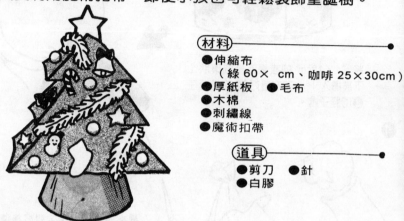

（材料）
●伸縮布
　（綠60× cm、咖啡25×30cm）
●厚紙板　●毛布
●木棉
●刺繡線
●魔術扣帶

（道具）
●剪刀　●針
●白膠

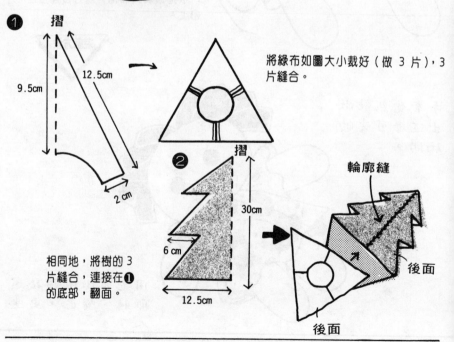

①
摺
9.5cm
12.5cm
2 cm

將綠布如圖大小裁好（做 3 片），3片縫合。

相同地，將樹的 3片縫合，連接在**①**的底部，翻面。

②
摺
30cm
6 cm
12.5cm

輪廓縫
後面
後面

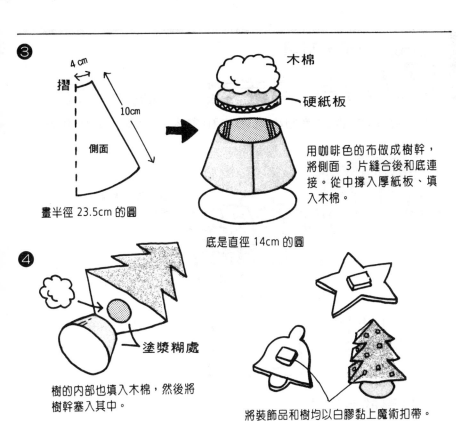

4 cm

摺

10cm

側面

畫半徑 23.5cm 的圓

木棉

硬紙板

用咖啡色的布做成樹幹，
將側面 3 片縫合後和底連
接。從中撐入厚紙板、填
入木棉。

底是直徑 14cm 的圓

❹

塗漿糊處

樹的內部也填入木棉，然後將
樹幹塞入其中。

將裝飾品和樹均以白膠黏上魔術扣帶。

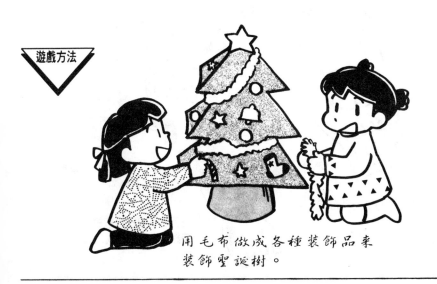

遊戲方法

用毛布做成各種裝飾品來
裝飾聖誕樹。

◆手藝玩具

⑦ 說故事手套、猴子家族

用手套做成說故事的小玩偶，和家人、朋友一起同樂吧！

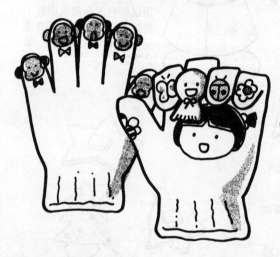

(材料)
●手套　●毛布
●鈴噹　●線

(道具)
●剪刀　●針

【說故事的手套】

①

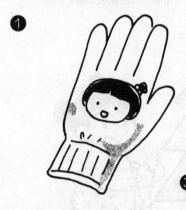

在手套掌心縫上拼布花樣。

② 中指不用裝飾。

在指甲處縫上各種喜愛的拼布花樣。

③

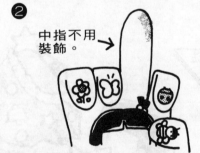

將手套其中一根指頭剪下，內裝鈴噹當頭，做成玩偶。

166

④

遊戲方法

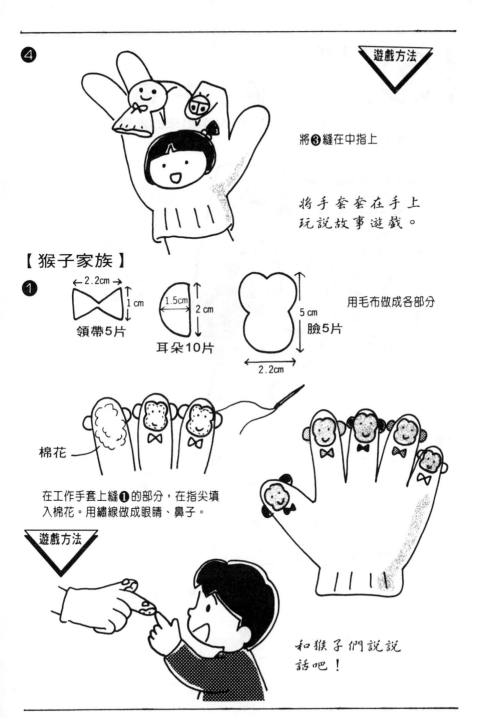

將❸縫在中指上

將手套套在手上
玩說故事遊戲。

【 猴子家族 】

①

← 2.2cm →
↕ 1cm
領帶5片

1.5cm
↕ 2cm
耳朵10片

↕ 5cm
臉5片
← 2.2cm →

用毛布做成各部分

<div style="text-align:right">手藝玩具</div>

棉花

在工作手套上縫❶的部分，在指尖填
入棉花。用繡線做成眼睛、鼻子。

遊戲方法

和猴子們說說
話吧！

◆手藝玩具

⑧ 柔 軟 圖 畫 書

　　扣子、拉鏈……。用布製作出來的圖畫書，可以玩各種遊戲。

(材料)
●布　　　●毛布
●扣子　　●母子扣
●拉鏈　　●線

(道具)
●剪刀　　●針
●麥克筆

❶

將布做成袋子形，中間裝入厚紙。

❷

做幾片之後，從中央縫合。

❸

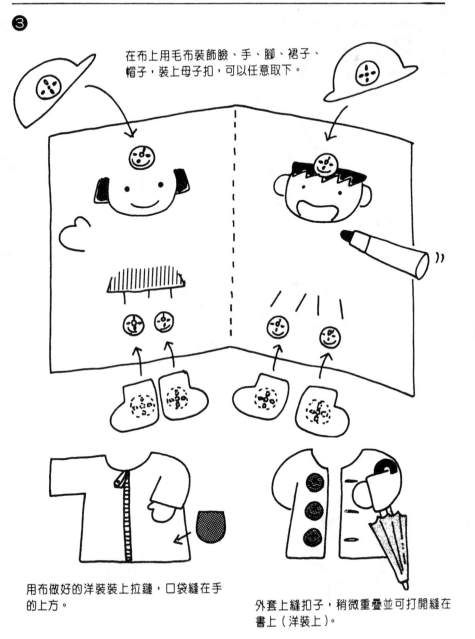

在布上用毛布裝飾臉、手、腳、裙子、
帽子，裝上母子扣，可以任意取下。

用布做好的洋裝裝上拉鏈，口袋縫在手
的上方。

外套上縫扣子，稍微重疊並可打開縫在
書上（洋裝上）。

還可做其他各種裝飾。

⑨ 柔軟霜淇淋

用布做成的大霜淇淋，看起來真好吃，而且怎麼吃也不吃不完。

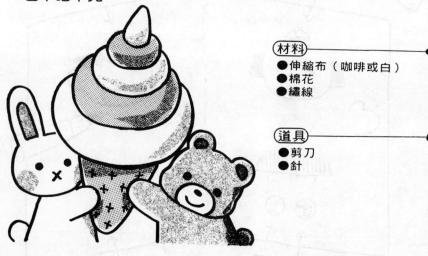

（材料）
● 伸縮布（咖啡或白）
● 棉花
● 繡線

（道具）
● 剪刀
● 針

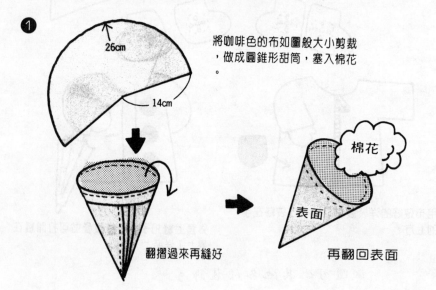

① 將咖啡色的布如圖般大小剪裁，做成圓錐形甜筒，塞入棉花。

26cm

14cm

翻摺過來再縫好

棉花

表面

再翻回表面

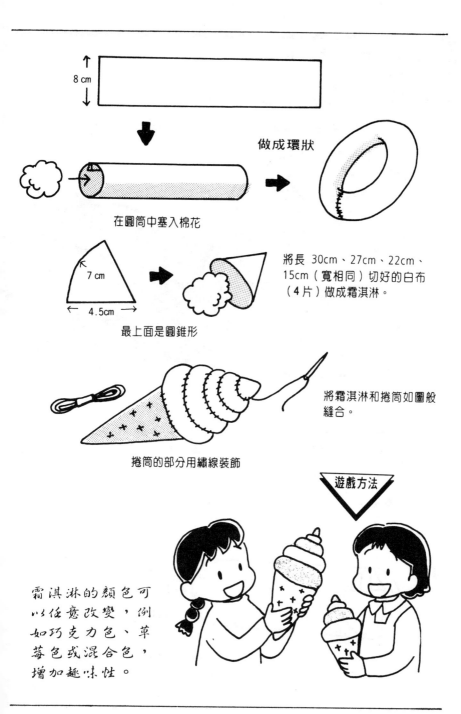

8 cm

做成環狀

在圓筒中塞入棉花

7 cm

4.5cm

最上面是圓錐形

將長 30cm、27cm、22cm、15cm（寬相同）切好的白布（4片）做成霜淇淋。

手藝玩具

將霜淇淋和捲筒如圖般縫合。

捲筒的部分用繡線裝飾

遊戲方法

霜淇淋的顏色可以任意改變，例如巧克力色、草莓色或混合色，增加趣味性。

⑩ 3 點 的 點 心

今天的下午茶是什麼呢？用布來做扮家家酒遊戲吧！

（材料）
● 伸縮布（奶油色：25×55cm、
　咖啡色：18×36cm、黃及紅各少許）
● 繡線　● 毛布（白、綠）
● 印花布（17×17cm）
● 木棉　● 絲帶

（道具）
● 剪刀　● 針

【糖果】

①

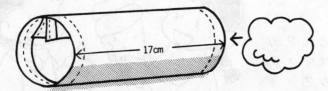

17cm

用印花布做成圓筒形狀，中間塞入木棉。

172

②

↑
絲帶　　　　　　　　　　兩側均用絲帶繫好

【 做鬆餅 】

①

將 2 片黃色布重疊，周圍縫好，做成奶油。

②

2.5cm

側面

←――――――――― 50cm ―――――――――→

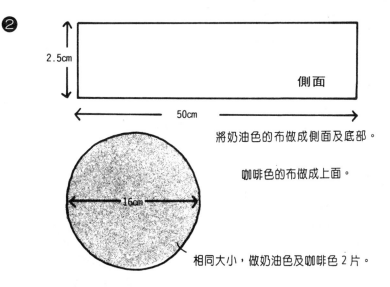

16cm

將奶油色的布做成側面及底部。

咖啡色的布做成上面。

相同大小，做奶油色及咖啡色 2 片。

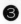

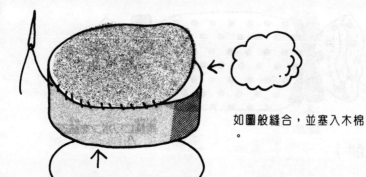

如圖般縫合，並塞入木棉
。

將 2 個重疊起來

【 做草莓 】

開口

7 cm

5.5cm

後面

用紅布如圖般裁 2 片，然後縫合
，上面一部分不縫。

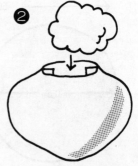

翻面後塞入木棉

③

將開口處用線縫合成縮口

④ 花萼（5片）　蒂（2片）

2.5cm

1.5cm

2 cm

蒂 2 片縫合

用毛布做花萼和花蒂

⑤

裝飾黑色的點

將花萼和蒂縫上

遊戲方法

請用！玩扮家家酒遊戲

裝上安全別針，也可以當飾品使用。

⑪ 起 司 漢 堡

與真正漢堡非常相似的特大號漢堡。看起來好好吃喲……。

❶

用米色布裁成直徑 18cm（上）、16cm（下）的 2 片圓，各個邊緣用線縫起，內部塞滿木棉。

❷

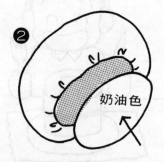

用奶油色的布做成圓形。接著如圖般縫合直徑 11cm（上）、10cm（下）的圓當蓋子。

176

❸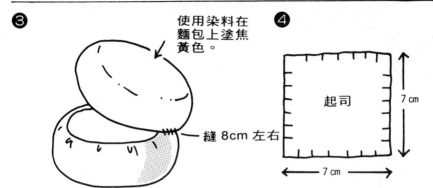

使用染料在麵包上塗焦黃色。

縫 8cm 左右

上下蓋好

❹

起司

7 cm

7 cm

用黃色毛布四周做毛毯縫，製成起司。

❺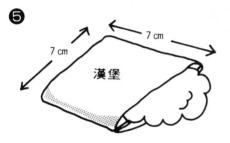

7 cm

7 cm

漢堡

縫合 2 片焦黃色的布，再塞入少許木棉，做成漢堡。

❻

將萵苣葉的周邊翻摺車縫，再繡上葉脈。

❼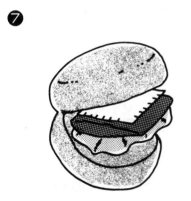

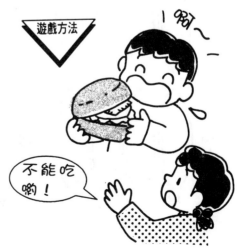

遊戲方法

啊～

不能吃喲！

麵包的中間夾入萵苣、漢堡、起司。

◆手藝玩具

⑫ 剝 皮 水 果

將香蕉皮一片一片剝下來，訓練手指頭的靈巧性。

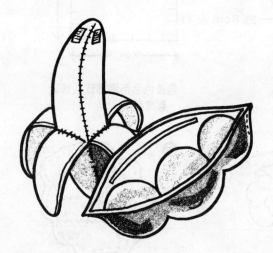

【材料】
- ●毛布（綠、黃、奶油色）
- ●線
- ●棉花（或木棉）
- ●柔軟布（豆用）
- ●魔術扣帶

【道具】
- ●剪刀　●針

【做香蕉】

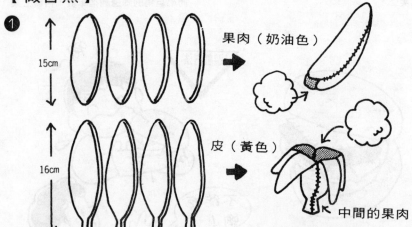

❶

15cm

16cm

果肉（奶油色）

皮（黃色）

中間的果肉

將 4 片縫合之後翻面，塞入木棉。皮只有下半部縫合。

用毛布做成果肉及皮（各4片）。

178

❷

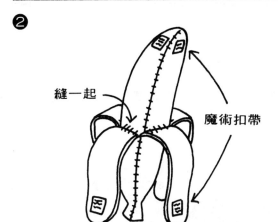

縫一起

魔術扣帶

將皮和果肉縫在一起,接著縫魔術扣帶
。

【豌豆】

❶

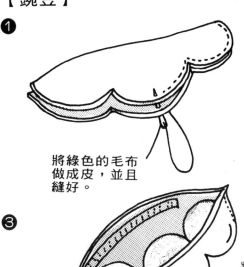

將綠色的毛布
做成皮,並且
縫好。

❷

塞入一點
木棉。

做成放入豆莢中的 3 顆豆
子。(稍微平一些)

❸

將魔術扣帶縫在口部,然後放入豆子
。

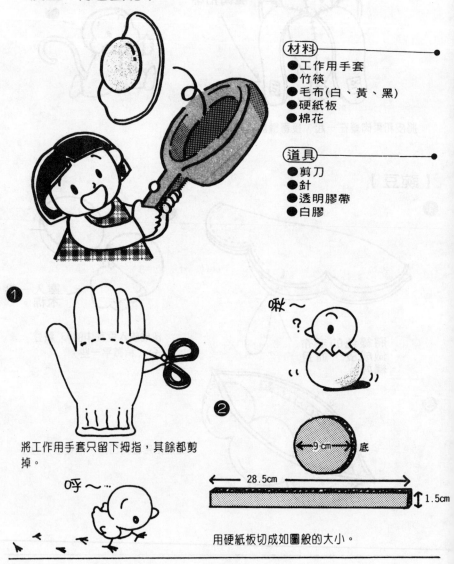

⑬ 手 套 鍋

用工作手套可以做成平底鍋。今天要煎餅，還是做漢堡、荷包蛋呢？

材料
- 工作用手套
- 竹筷
- 毛布(白、黃、黑)
- 硬紙板
- 棉花

道具
- 剪刀
- 針
- 透明膠帶
- 白膠

①

將工作用手套只留下拇指，其餘都剪掉。

啾～？

呼～…

②

9 cm　底

28.5cm

1.5cm

用硬紙板切成如圖般的大小。

180

❸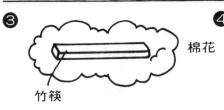

棉花

竹筷

用竹筷將棉花塞入拇指的部分。

❹

將❷的硬紙板（長條形）捲起做成環，用透明膠帶固定，並用白膠將底部黏好。

❺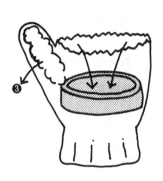

❸

❸和❹放入工作手套中，將手套往內摺。

內側底部縫上黑色毛布

用毛布（白、黃）做成荷包蛋，放在鍋子上，就可以開始煎荷包蛋了。

⑭ 動物毛巾架

在毛巾架上裝飾可愛動物造型，可以增加洗臉時的氣氛。

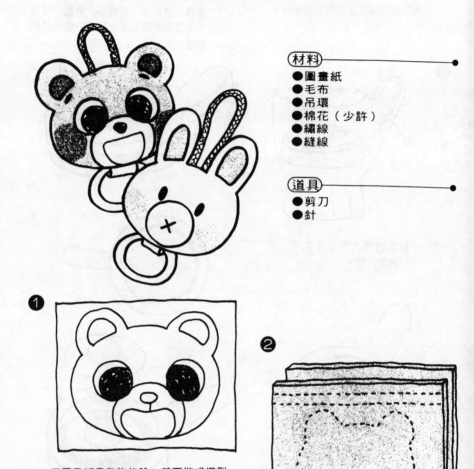

材料
- ●圖畫紙
- ●毛布
- ●吊環
- ●棉花（少許）
- ●繡線
- ●縫線

道具
- ●剪刀
- ●針

❶

用圖畫紙畫動物的臉，剪下做成模型。

❷

用毛布剪下2片動物臉的造型，並剪裁做吊繩的細長形布條。

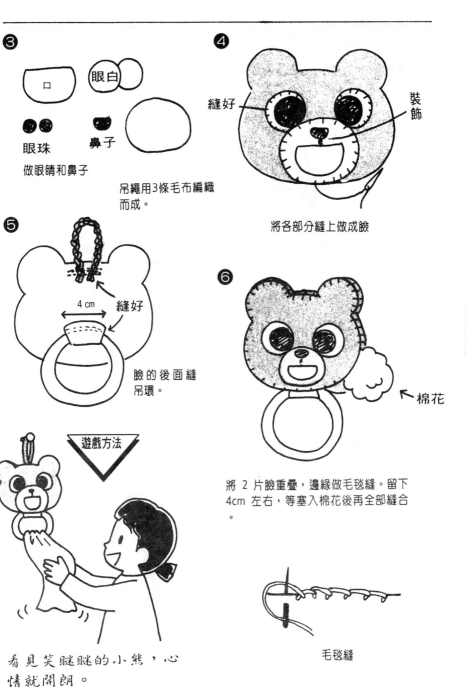

❸

口

眼白

眼珠　　鼻子

做眼睛和鼻子

吊繩用3條毛布編織
而成。

❹

縫好　　　　　　　　　　　　裝飾

將各部分縫上做成臉

❺

4 cm

縫好

臉的後面縫
吊環。

❻

棉花

將 2 片臉重疊，邊緣做毛毯縫。留下
4cm 左右，等塞入棉花後再全部縫合
。

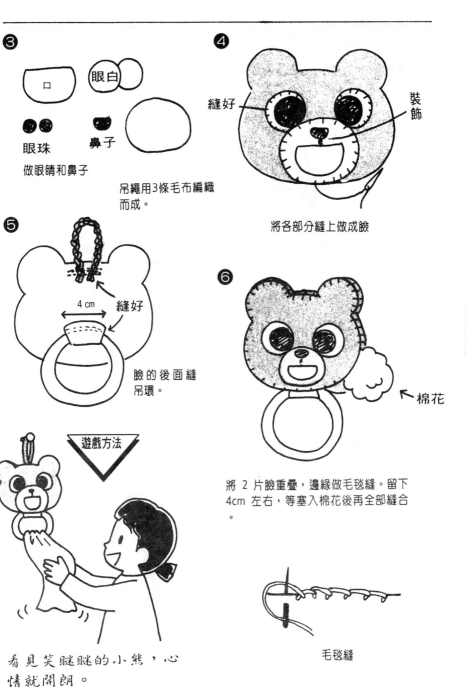

遊戲方法

看見笑瞇瞇的小熊，心
情就開朗。

毛毯縫

◆手藝玩具

15 兔 子 沙 包

　　裝上耳朵、眼睛的沙包……。試試看做出不同動物
造型的沙包。

（材料）
●伸縮布（白）
●木棉印花布
●毛布（少許）
●花邊　　●木棉
●紅豆等　●繡線

（道具）
●剪刀　　●針
●手藝用白膠

1

印花布

小熊的
耳朵

伸縮布和印花布剪下 2 片，做
成耳朵（各 2 個）。

2

兔子的耳朵

將耳朵夾入用 4 片做成的頭，再塞入
木棉。

184

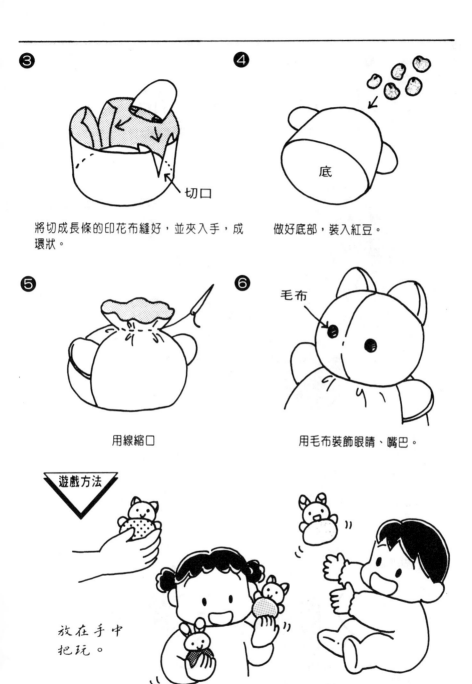

❸ 切口

將切成長條的印花布縫好，並夾入手，成環狀。

❹ 底

做好底部，裝入紅豆。

❺ 用線縮口

❻ 毛布

用毛布裝飾眼睛、嘴巴。

遊戲方法

放在手中把玩。

也可以讓嬰兒扔來扔去。

◆手藝玩具

⑯ 洗衣夾飾品

洗衣夾大變身。用毛布做成美麗的裝飾品。

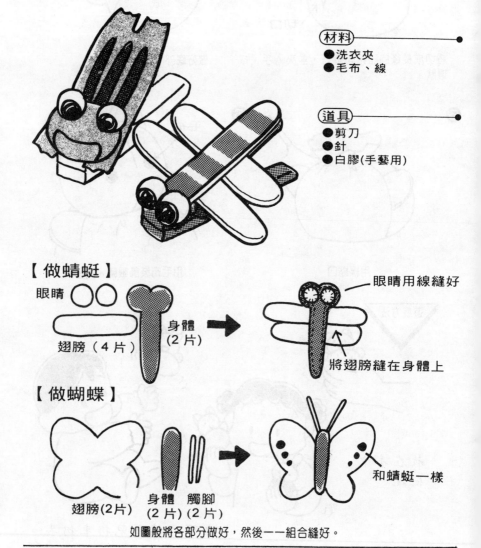

(材料)
● 洗衣夾
● 毛布、線

(道具)
● 剪刀
● 針
● 白膠(手藝用)

【做蜻蜓】

眼睛 ○○

翅膀（4片）

身體（2片）

→

眼睛用線縫好

將翅膀縫在身體上

【做蝴蝶】

翅膀(2片)

身體 觸腳
(2片)(2片)

→

和蜻蜓一樣

如圖般將各部分做好，然後一一組合縫好。

【裝上洗衣夾的方法】

用線綁緊。可以依照各洗衣夾的不同形狀，做出符合的裝飾品。

【做鍬蟲】

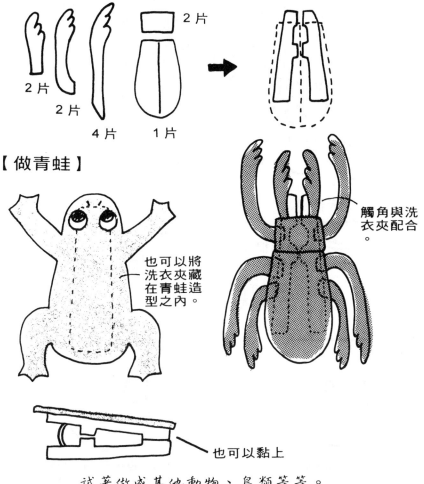

2片

2片

2片

4片　1片

觸角與洗衣夾配合。

【做青蛙】

也可以將洗衣夾藏在青蛙造型之內。

也可以黏上

試著做成其他動物、鳥類等等。

◆手藝玩具

紙玩偶、護手套、襪蛇

利用毛布、毛巾、襪子做成各種玩偶。可貼在手指、手腕、身體上把玩。

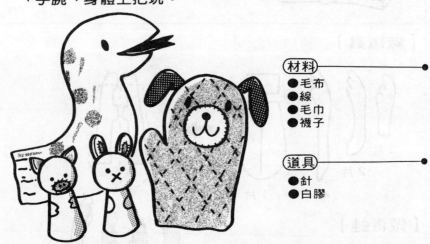

材料 ●
●毛布
●線
●毛巾
●襪子

道具 ●
●針
●白膠

【製做指玩偶】

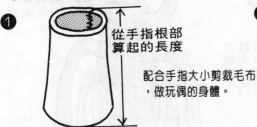

①

↕ 從手指根部算起的長度

配合手指大小剪裁毛布，做玩偶的身體。

②

臉也是用毛布來做。

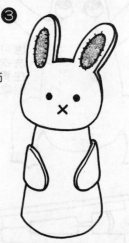

③

將①、②接在一起，再縫上手。

【製成護手套】

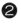

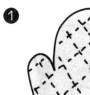

手掌側 2 片布重疊　　　手背 1 片

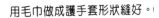

用毛巾做成護手套形狀縫好。

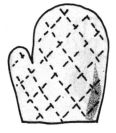

用毛做耳朵，夾入手掌與手背之間（
縫合）。

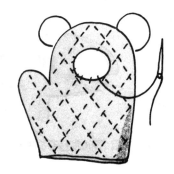

翻面，手背部分再用毛布裝飾臉。

做好的護手套玩偶，可以做出幾
種不同造型。

【製作襪蛇】

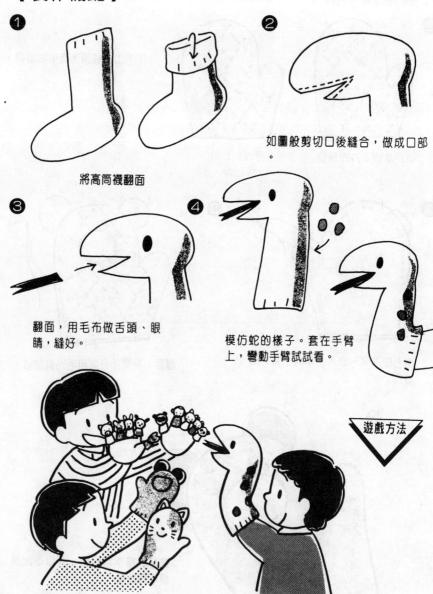

① 將高筒襪翻面

② 如圖般剪切口後縫合，做成口部。

③ 翻面，用毛布做舌頭、眼睛，縫好。

④ 模仿蛇的樣子。套在手臂上，彎動手臂試試看。

遊戲方法

只要套在手腕或手臂上，就可以自然地利用身體表現出動物的姿態。

190

191

◆傳承遊戲玩具

① 酸　漿　遊　戲

每到夏季，就可以看見市面上出售這種酸漿植物。
利用酸漿玩耍，回憶兒時吧！

材料
●酸漿
●千代紙

【剝種子的方法】❶

將周邊的殼剝除後輕輕壓。

❷

之後即可看見中間的種子，用指尖轉果實後輕輕拉開。

❸

如果種子無法取出，可用牙籤前端挖。

用水洗乾淨後吹入空氣。

192

【 吹酸漿的方法 】

❶

將吹入空氣的酸漿放在下唇上。

❷

上方牙齒輕輕扣住酸漿。慢慢吹氣，酸漿便發出聲音，持續邊吹邊研究。

【 製作酸漿玩偶 】

❶

剝除酸漿皮

❷

將酸漿掛在千代紙上，做成衣服。

❸

纏上腰帶

看起來是不是很好玩呢？

傳承遊戲玩具

◆傳承遊戲玩具

② 樹 幹 車

利用掉落路邊的樹幹、樹枝製作小車。

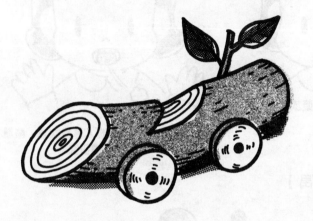

(材料)
●樹枝、樹幹
●鐵釘

(道具)
●鋸子
●錐子
●小刀

❶

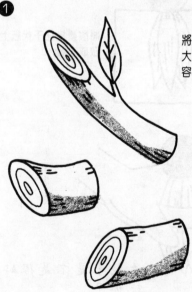

將樹枝放在陰涼處充分陰乾，再切成適當大小。必須考慮到樹枝的形狀，以及孩子容易握住。

❷

請選用圓形樹幹當車輪。

❸

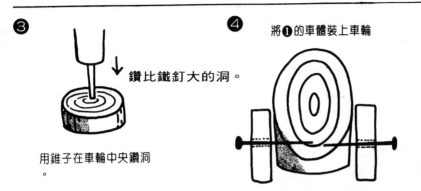

鑽比鐵釘大的洞。

用錐子在車輪中央鑽洞
。

❹ 將❶的車體裝上車輪

將鐵釘的前端稍微釘入車體中。

❺

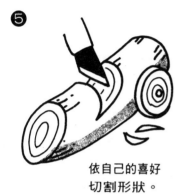

依自己的喜好
切割形狀。

突出來的地方容易扎傷手,先用小刀切削
再用沙紙磨。

遊戲方法

【 做各種不同的形狀 】

不同形狀的樹枝,可以
做出不同形狀的小車。

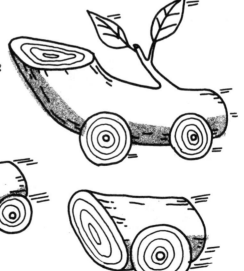

③ 核 桃 飾 品

利用核桃殼可以做成裝飾品。核桃殼內放入鈴鐺，更有聲音裝飾效果。

（材料）
● 核桃　　● 鈴鐺或珠子
● 繩子

（道具）
● 鐵槌
● 牙籤　　● 錐子

❶

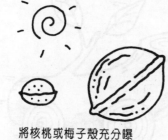

將核桃或梅子殼充分曝曬。

❷

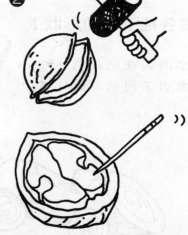

用鐵槌將核桃敲成二半，再用牙籤取出果肉。

❸

❹

用白膠裝殼黏好。前端
鑽洞穿入繩子。

裡面裝入會出聲的物品（鈴噹
或珠子）。

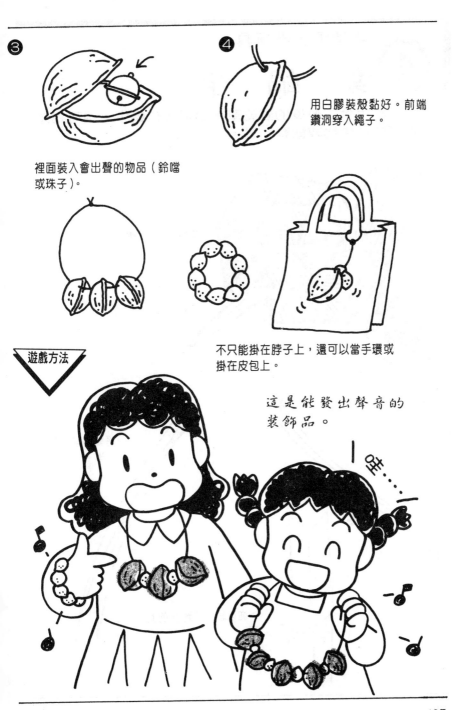

不只能掛在脖子上，還可以當手環或
掛在皮包上。

遊戲方法

這是能發出聲音的
裝飾品。

旺……

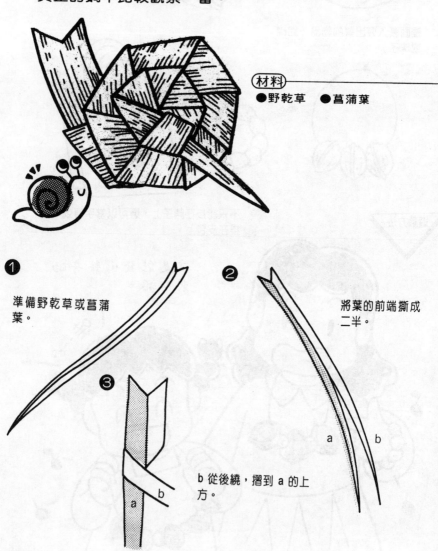

④ 葉 蝸 牛

利用葉子較長的野乾草或菖蒲製作蝸牛。也可找來真正的蝸牛比較觀察一番。

（材料）
●野乾草　●菖蒲葉

① 準備野乾草或菖蒲葉。

② 將葉的前端撕成二半。

a　b

③ b 從後繞，摺到 a 的上方。

b
a

❹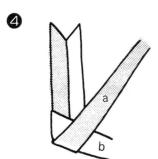

a 往 b 的上方摺。

❺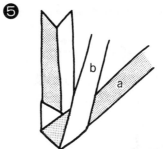

b 往 a 的上方摺。同樣的
，一直摺至葉的前端。

❻

完成後，將尾端塞入中間。

▽ 遊戲方法

雨過天晴時，蝸牛
紛紛到户外遊玩了
。

⑤ 葉 子 動 物

只利用葉子和樹枝，就可以製成各種動物。試著用各種形狀的葉子，做成自己喜愛的動物。

(材料)
● 各種不同大小的葉子
● 小樹枝

(道具)
● 雙面膠

【做無尾熊】

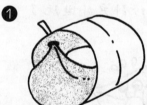

❶ 將小片葉子捲起，做成無尾熊的臉。

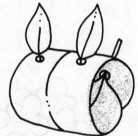

❷ 插上2小片的葉子當耳朵。

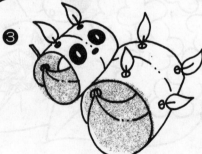

❸ 將大片葉子捲起，再插上小片葉子當手腳。

200

【 做獨角仙 】

❶

4片葉子重疊

❷

用一片葉子包住4片葉子,再用
雙面膠貼好。

❸

用3根小樹枝插入樹葉之間,以
雙面膠固定。

❹

遊戲方法

自製的獨角仙送給朋
友,大家都會喜歡。

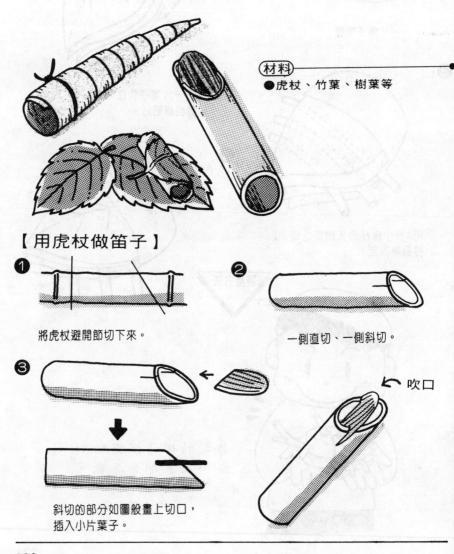

◆傳承遊戲玩具

草 笛、竹 笛

試著用草做成各種笛子吹吹看，做得順手之後，自己下工夫吹出各種聲音。

材料
●虎杖、竹葉、樹葉等

【用虎杖做笛子】

❶ 將虎杖避開節切下來。

❷ 一側直切、一側斜切。

❸ 斜切的部分如圖般畫上切口，插入小片葉子。

吹口

202

【做竹葉笛】

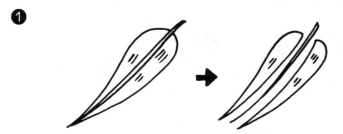

①

準備幾片竹葉，從中央撕成二半。

②

從葉尖依序捲起

③ 吹口

捲好之後用線綁妥

【做樹葉笛】

遊戲方法

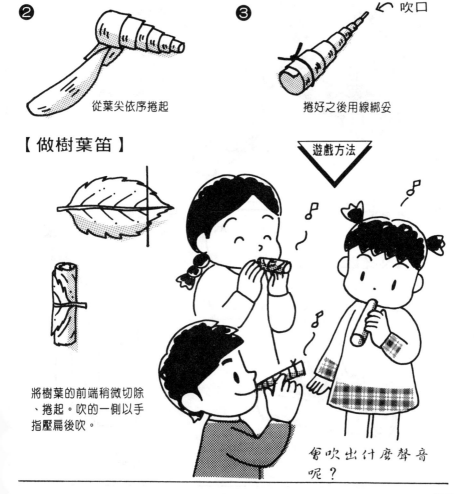

將樹葉的前端稍微切除、捲起。吹的一側以手指壓扁後吹。

會吹出什麼聲音呢？

◆傳承遊戲玩具

黃　鶯　笛

古時候，為了招來鳥兒，通常利用黃鶯笛。用手指壓住、放開笛子前端，吹出來的聲音就會改變。

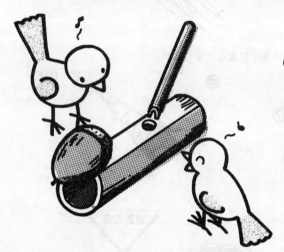

（材料）
●竹子

（道具）
●小刀
●沙紙
●瞬間接著劑

❶
6 cm
1.6cm
A

0.8cm
B
6 cm

準備好如圖竹管。

❷

❸
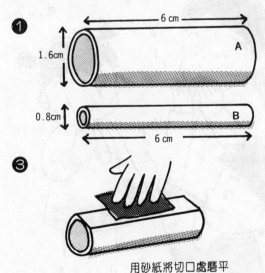

用砂紙將切口處磨平

將 A 的竹子如圖般切割，注意面要切平。

204

❹

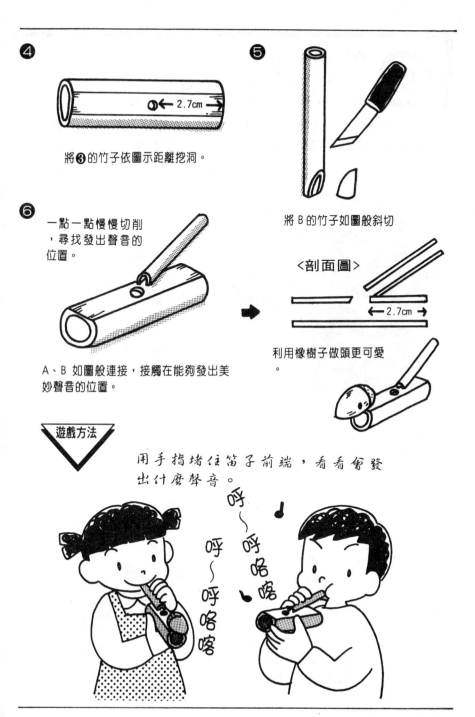

將❸的竹子依圖示距離挖洞。

2.7cm

❺

將 B 的竹子如圖般斜切

<剖面圖>

2.7cm

利用橡樹子做頭更可愛。

❻

一點一點慢慢切削，尋找發出聲音的位置。

A、B 如圖般連接，接觸在能夠發出美妙聲音的位置。

遊戲方法

用手指堵住笛子前端，看看會發出什麼聲音。

呼～呼咯喀

呼～呼咯喀

⑧ 石 頭 玩 偶

在路邊、河邊或海邊散步時，可以收集各種石頭，每顆石頭有不同的表情，它們像什麼呢？

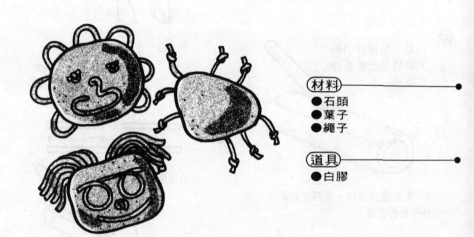

【 做太陽臉的石頭玩偶 】

❶

在石頭背面塗上白膠，並貼上繩子。

❷

表面依自己的喜好，用繩子做成臉。

【做蝸牛】

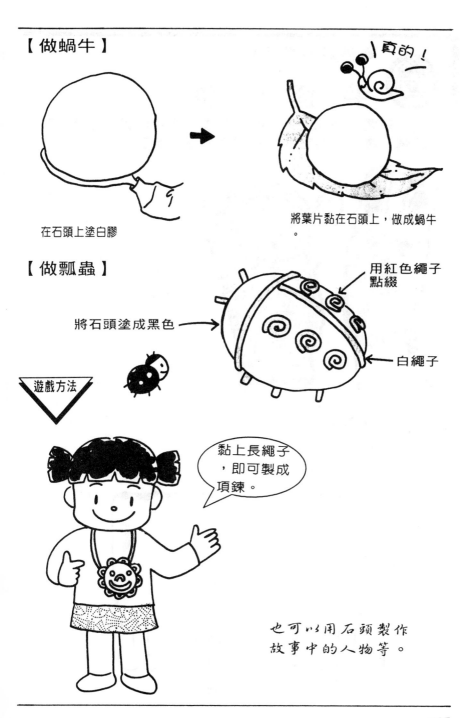

真的！

在石頭上塗白膠

將葉片黏在石頭上，做成蝸牛。

【做瓢蟲】

用紅色繩子點綴

將石頭塗成黑色

白繩子

遊戲方法

黏上長繩子，即可製成項鍊。

也可以用石頭製作故事中的人物等。

◆傳承遊戲玩具

手套玩偶

只要一會兒工夫，即可製成可愛的玩偶。雖然沒有眼睛、鼻子，但它的笑容卻使人感到溫暖。

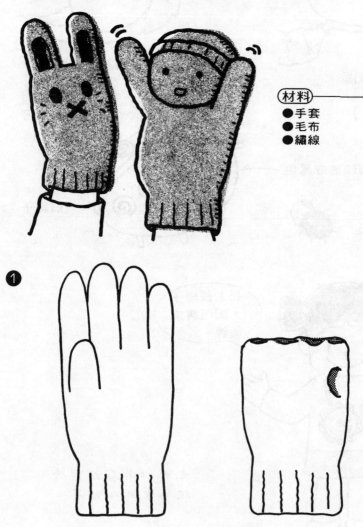

材料
● 手套
● 毛布
● 繡線

①

準備手套，將右手翻面。

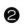 ❷

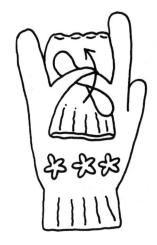

左手翻過來放在右手上。用中指和無名指綁住右手。

❸

將左手的拇指往內側摺，做成口袋。

如圖般放入手指試著動動看。綁起的手指鬆開時，可以當手套用，怎麼也玩不壞。

遊戲方法

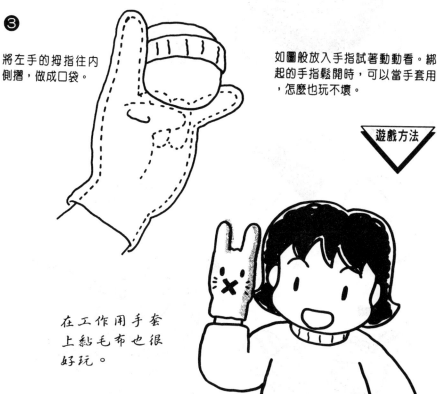

在工作用手套上黏毛布也很好玩。

⑩ 核 桃 蠟 燭

非常羅曼蒂克的核桃蠟燭，要不要做做看吧？將蠟筆一起融解其中，更具色彩性。

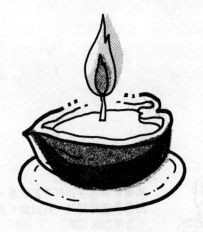

（材料）
●核桃（有殼）
●蠟燭
●蠟筆

（道具）
●鐵槌
●牙籤
●空罐
●鍋子

❶

用鐵槌將核桃敲成二半，注意不可以太用力，否則會將核桃敲碎。

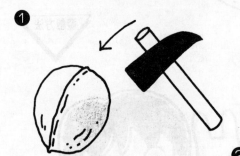

❷

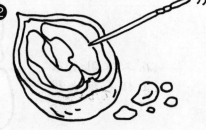

用牙籤將核桃內的果肉挑出。

❸

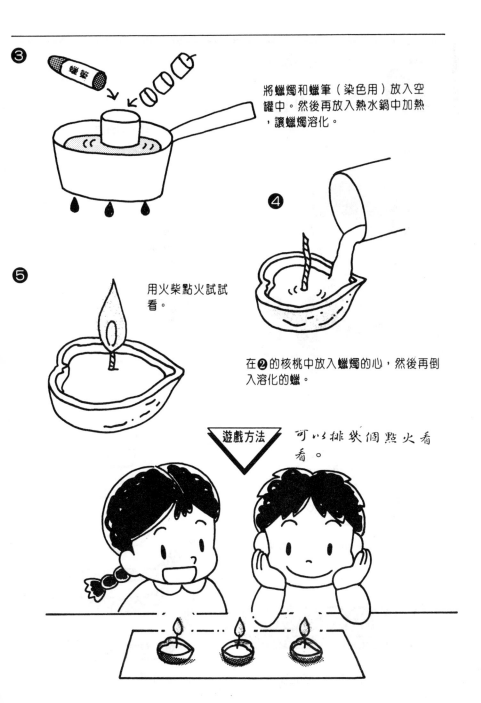

將蠟燭和蠟筆（染色用）放入空罐中。然後再放入熱水鍋中加熱，讓蠟燭溶化。

❹

在❷的核桃中放入蠟燭的心，然後再倒入溶化的蠟。

❺

用火柴點火試試看。

遊戲方法

可以排幾個點火看看。

響 陀 螺

拉線就會轉，而且會發出聲音。只利用風箏線、釦子和厚紙就可以做成喲！

❶

依自己喜好形狀切好瓦楞紙，中央貼扣子。

❸

將扣子面當內側，對準洞的位置連接。

❷

3 片瓦楞紙重疊，在扣子孔的位置鑽洞。

④

表面貼色紙。

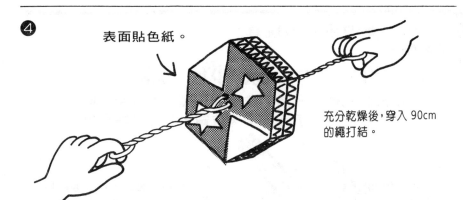

充分乾燥後，穿入 90cm
的繩打結。

【其他例子】

只好有 2 個洞，馬上就可以做
出響陀螺。

試著做出不同形狀的響陀螺。

遊戲方法

用手腕的力量拉線
，往左右一拉一鬆
試試看。

會發出嗡一嗡一的
聲音喲！

12 不 一 樣 陀 螺

　　美麗的陀螺打轉時，非常的美麗，可以用不同的材料製作。中心棒必須在正中央位置，陀螺才轉得好。

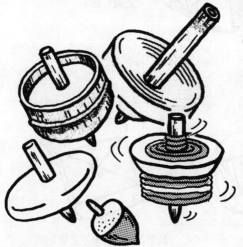

（材料）
● 花紋紙　　● 風箏線　　● 紙粘土
● 5元硬幣　● 橡樹子　　● 竹子
● 竹管　　　● 有色圖畫紙　● 線軸
● 長筷　　　● 竹筷

（道具）
● 剪刀　　● 白膠　　● 鋸子
● 小刀　　● 廣告顏料
● 透明膠帶　● 清漆
● 麥克筆

【 花紋紙陀螺 】

 ❶

 ❷

花紋紙畫圖剪下

剪下的花紋紙做錐形連接。

❸

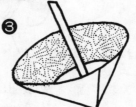

粘土放入正中央壓平

【5 元硬幣陀螺】

將長筷的前端切斷,插入
洞中,稍微用力壓入。

【橡樹子陀螺】

用錐子鑽洞,以細竹筷
插入,用白膠固定。

【竹陀螺】

❶

5 cm

2.5cm 3 cm

將竹子切成適當大小。

❷

將竹子固定在粘
土上,再用錐子
鑽洞。

❸

將竹筒或竹筷插入洞孔
中,用白膠固定。

注意

將竹管
切成二
半。

試著動手製作現在已不
常見的陀螺。

傳承遊戲玩具

【線軸陀螺】

將木製線軸切成二半

細棒（竹筷）切除約 8cm，削尖。

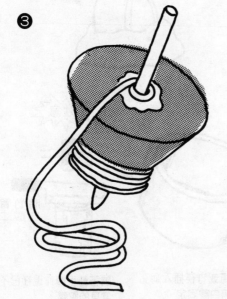

棒子插入線軸洞中，用白膠固定。乾燥後再捲線。

塗上顏色更漂亮。

【紙粘土陀螺】

1

將鵪鶉蛋般大小的紙粘土搓成球形。

2

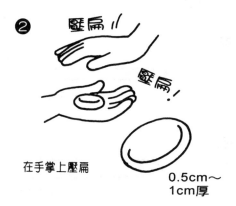

壓扁!!

壓扁!

在手掌上壓扁

0.5cm～1cm厚

3

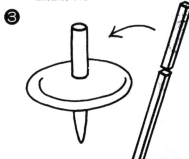

中心插入用竹筷做成的棒。

4

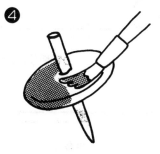

乾燥之後，可以用廣告顏料或麥克筆加以裝飾。

▽ 遊戲方法 ▽

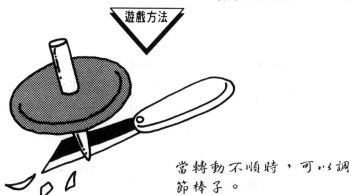

當轉動不順時，可以調節棒子。

【色紙陀螺】

1

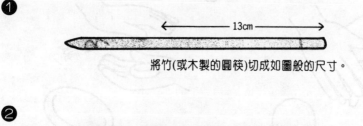

將竹(或木製的圓筷)切成如圖般的尺寸。

2

前端用刀子削尖。

3

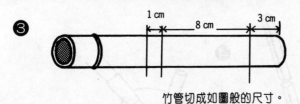

竹管切成如圖般的尺寸。

4

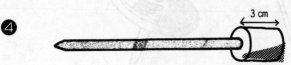

在**2**筷子後方3cm處插入竹管,用白膠粘接。

5

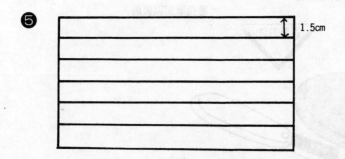

將有色圖畫紙裁成1.5cm寬、56cm長的紙帶。(可以利
用各種顏色圖畫紙40片左右)。

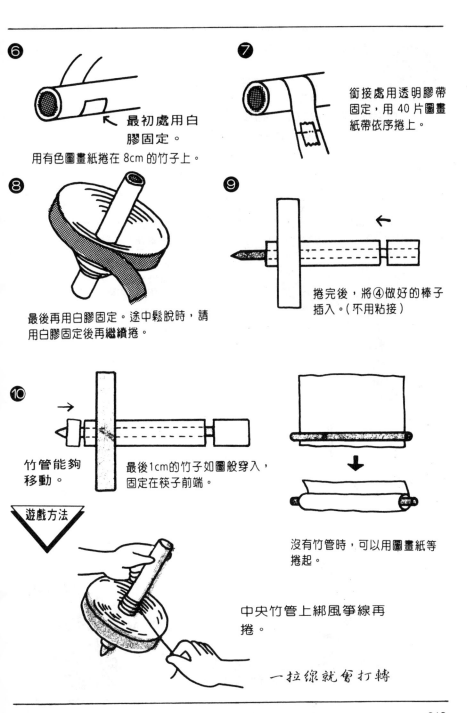

⑥ 最初處用白
膠固定。

用有色圖畫紙捲在 8cm 的竹子上。

⑦ 銜接處用透明膠帶
固定,用 40 片圖畫
紙帶依序捲上。

⑧ 最後再用白膠固定。途中鬆脫時,請
用白膠固定後再繼續捲。

⑨ 捲完後,將④做好的棒子
插入。(不用粘接)

⑩ 竹管能夠
移動。

最後1cm的竹子如圖般穿入,
固定在筷子前端。

沒有竹管時,可以用圖畫紙等
捲起。

中央竹管上綁風箏線再
捲。

遊戲方法

一拉線就會打轉

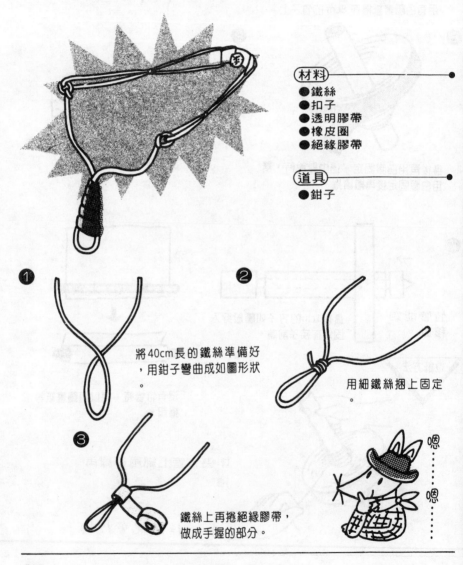

◆傳承遊戲玩具

13 鐵絲彈弓

用橡皮圈的力量，將彈珠彈出。組合方法很簡單，威力卻很強大。設定目標靶玩耍。

材料
● 鐵絲
● 扣子
● 透明膠帶
● 橡皮圈
● 絕緣膠帶

道具
● 鉗子

❶ 將40cm長的鐵絲準備好，用鉗子彎曲成如圖形狀。

❷ 用細鐵絲捆上固定。

❸ 鐵絲上再捲絕緣膠帶，做成手握的部分。

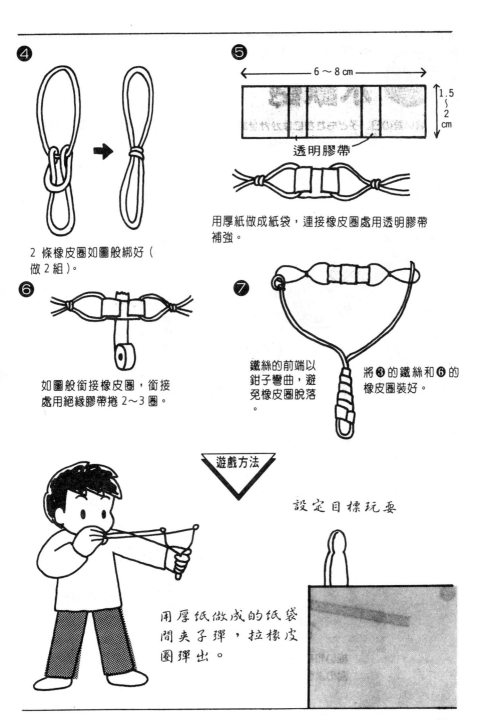

④

2 條橡皮圈如圖般綁好（做 2 組）。

⑤

← 6～8 cm →

1.5～2 cm

透明膠帶

用厚紙做成紙袋，連接橡皮圈處用透明膠帶補強。

⑥

如圖般銜接橡皮圈，銜接處用絕緣膠帶捲 2～3 圈。

⑦

鐵絲的前端以鉗子彎曲，避免橡皮圈脫落。

將❸的鐵絲和❻的橡皮圈裝好。

傳承遊戲玩具

遊戲方法

設定目標玩要

用厚紙做成的紙袋間夾子彈，拉橡皮圈彈出。

⑭ 水　槍

在夏天，小朋友們最喜歡玩水。游泳池戲水很愉快，手上拿支水槍更有趣。

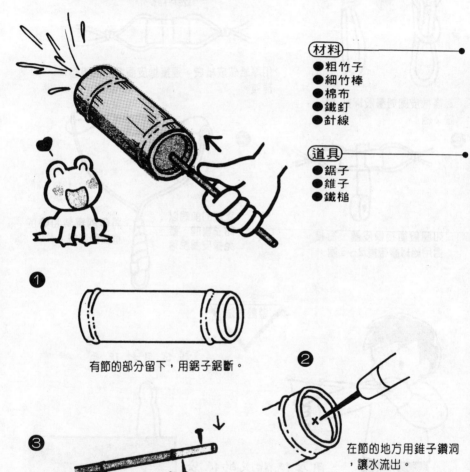

● 粗竹子
● 細竹棒
● 棉布
● 鐵釘
● 針線

（道具）
● 鋸子
● 錐子
● 鐵槌

①
有節的部分留下，用鋸子鋸斷。

②
在節的地方用錐子鑽洞，讓水流出。

③
將細竹棒(30～36cm)的前端，如圖般釘2根鐵釘。

④

用棉布將❸捲起，捲至能夠插入❶竹管中的大小。

⑤

捲好之後，在布上再捲風箏線。

⑥

將❺插入❶的竹管中。

遊戲方法

一開始竹管中加入少許水，之後將竹管放入容器的水中，將棒子往後拉，水就會被吸進去。

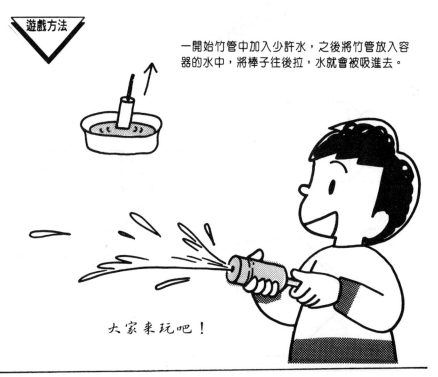

大家來玩吧！

223

紙　槍

　　1 張報紙也能做出巧妙的玩具。碰——的一大聲，也許讓大家嚇一跳呢？

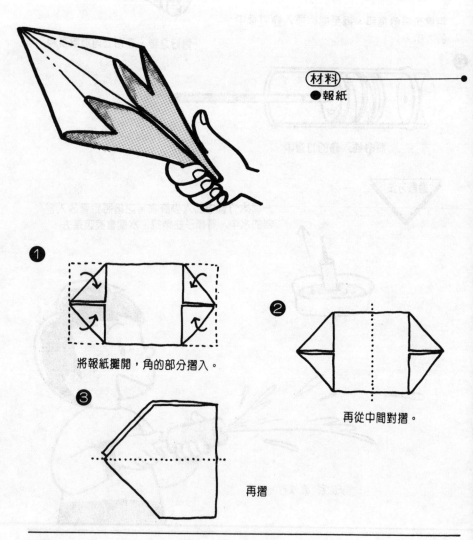

（材料）
●報紙

❶ 將報紙攤開，角的部分摺入。

❷ 再從中間對摺。

❸ 再摺

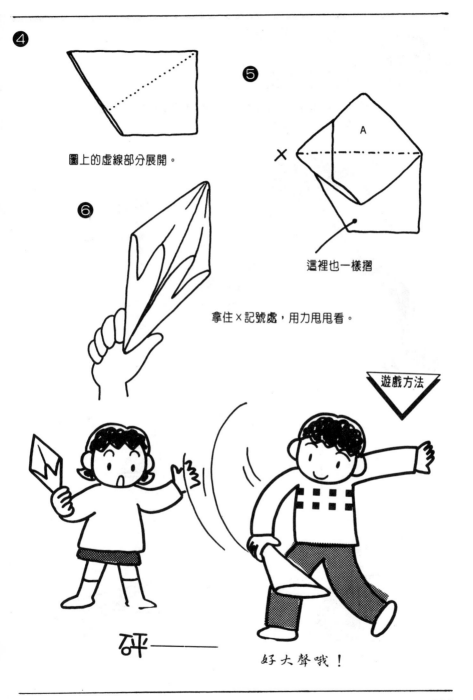

❹

圖上的虛線部分展開。

❺

A

×

這裡也一樣摺

❻

拿住×記號處，用力甩甩看。

▽ 遊戲方法

砰————

好大聲哦！

迷你風箏

　　大家來做風箏，舉行風箏大會吧！看著自己製作的風箏飛上天空，多麼開心啊！

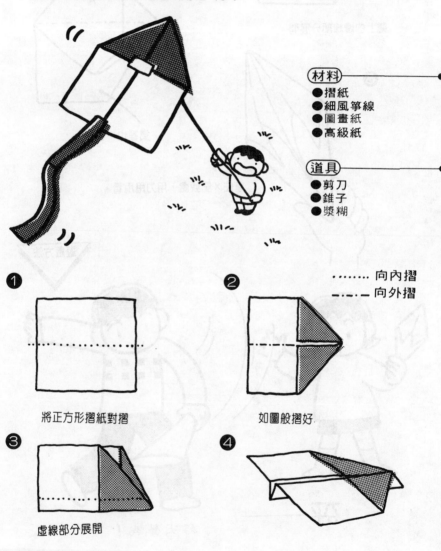

（材料）
●摺紙
●細風箏線
●圖畫紙
●高級紙

（道具）
●剪刀
●錐子
●漿糊

⋯⋯ 向內摺
―‧―‧― 向外摺

❶

將正方形摺紙對摺

❷

如圖般摺好

❸

虛線部分展開

❹

⑤

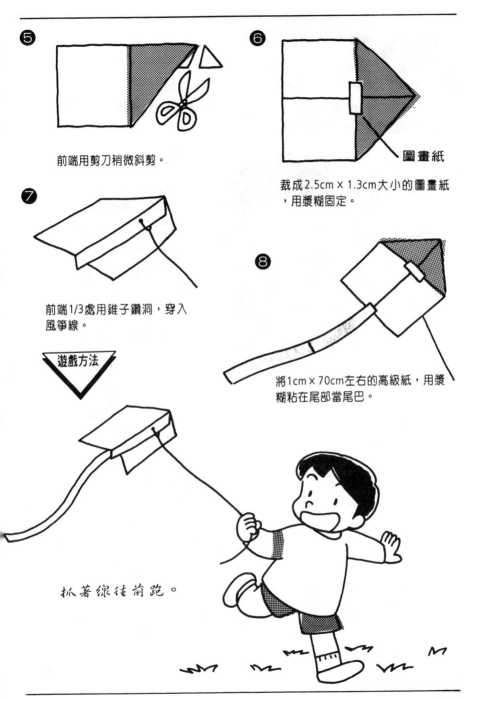

前端用剪刀稍微斜剪。

⑥

圖畫紙

裁成2.5cm×1.3cm大小的圖畫紙，用漿糊固定。

⑦

前端1/3處用錐子鑽洞，穿入風箏線。

⑧

將1cm×70cm左右的高級紙，用漿糊粘在尾部當尾巴。

遊戲方法

抓著線往前跑。

17

鈴 鼓

在各處藝品店，均能買到聲音非常好聽的玩具，代表物品之一即為「鈴鼓」。

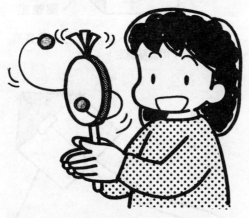

（材料）
● 透明膠帶捲筒
● 花紋紙
● 窗戶紙（薄紙）
● 大豆（或木珠）
● 線
● 竹棒（或竹筷）

（道具）
● 剪刀　　● 刷子　　● 錐子
● 白膠　　● 漿糊

❶

用錐子鑽可以插入竹棒的洞。如果無法插入，就用鉛筆等再鑽大一點。

❷

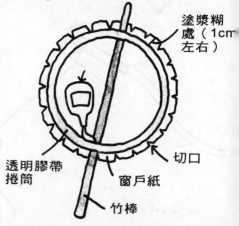

塗漿糊處（1cm左右）

切口

透明膠帶捲筒

窗戶紙

竹棒

將稀釋的漿糊，用刷子塗在窗戶紙上，黏在捲筒上（塗漿糊處先剪好切口）。反側亦同。

花紋紙

將大豆或木珠穿入線中，再以透明膠帶粘在捲筒側面。用切成細條的花紋紙貼周邊。（大豆用水泡過會變軟，比較容易穿過，可利用針來穿）。

▼ 遊戲方法

【 其他例子 】

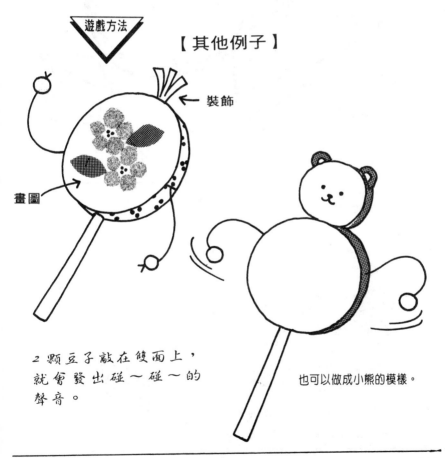

裝飾

畫圖

2顆豆子敲在雙面上，就會發出碰～碰～的聲音。

也可以做成小熊的模樣。

傳承遊戲玩具

◆傳承遊戲玩具

⑱ 貝 殼 飾 物

自古以來，貝殼就常被用來當成製作玩具、飾品的材料。讓我們來創造「貝殼之美」吧！

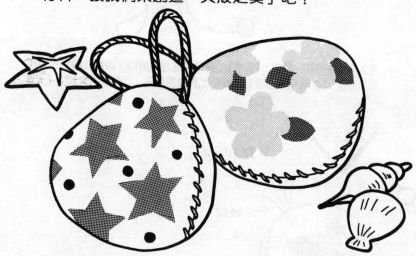

（材料）
●貝殼(1組) ●布
●小石頭或鈴噹 ●線

（道具）
●針

❶

準備1組貝殼，以及2塊比貝殼
大的布。

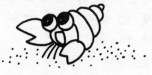

230

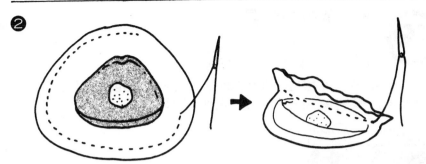

利用小石頭等放在貝殼中發出聲音，將布縫好縮緊。

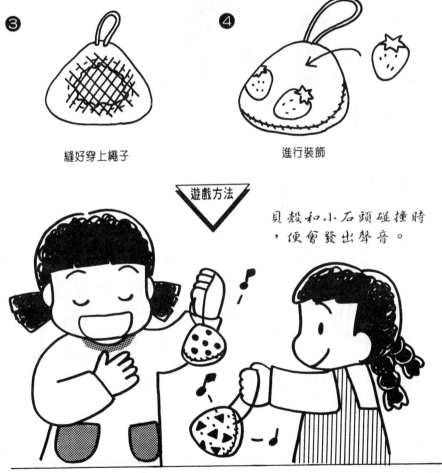

縫好穿上繩子　　　　　進行裝飾

遊戲方法

貝殼和小石頭碰撞時，便會發出聲音。

◆傳承遊戲玩具

19 翻 翻 板

看起來是連接在一起的板子，竟然能夠霹哩劈啦的翻動。就像變魔術一樣令人感到不可思議的玩具。

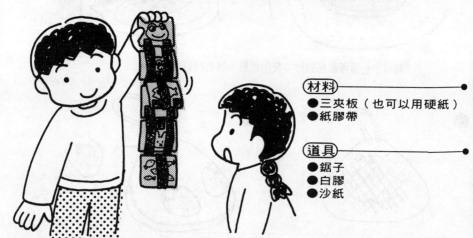

（材料）
- ●三夾板（也可以用硬紙）
- ●紙膠帶

（道具）
- ●鋸子
- ●白膠
- ●沙紙

①

一邊 6cm 的三夾板，切 6～10 片（大小及數目可依自己的喜好）。

②

將三夾板尖銳部分用沙紙磨圓滑。

【利用其他材料製作】

將魚板木板切成二半，或數片厚紙連接一起（重量不夠則無法翻動）。

3

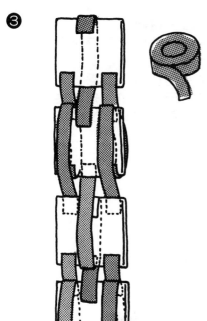

板與板之間隔5cm左右，如圖般用紙膠帶粘好。

左側　中間　右側

★連接部分膠帶貼 1cm 左右（粗黑部分）。

遊戲方法　拿住最尾端的板子，左右動動看，板子是不是以答以答的翻動。

找玩具

　　當你想買玩具的時候，不要直接到玩具大賣場去，先逛逛日用品店、雜貨店吧！

　　木製飯勺、研磨棒、木製湯匙、竹筷日用品，只要換個角度看，不也具備玩具的機能嗎？此外，因為大人每天都在用，所以容易收拾，長時間拿著也沒有痛苦感。除此之外，不但有許多相同品，價格也不高。

　　每個人的襪子、工作用手套，實際上也是應用範圍很廣的材料。在手套上繡花，就變成手指玩偶：填入棉花，即成了可愛的烏龜。

　　並非只在玩具賣場中才找得到玩具。廚房、浴室對小孩而言，也是不可多得的玩具寶庫。普通生活中使用的道具，只要換個角度看，就成了快樂的玩具了。

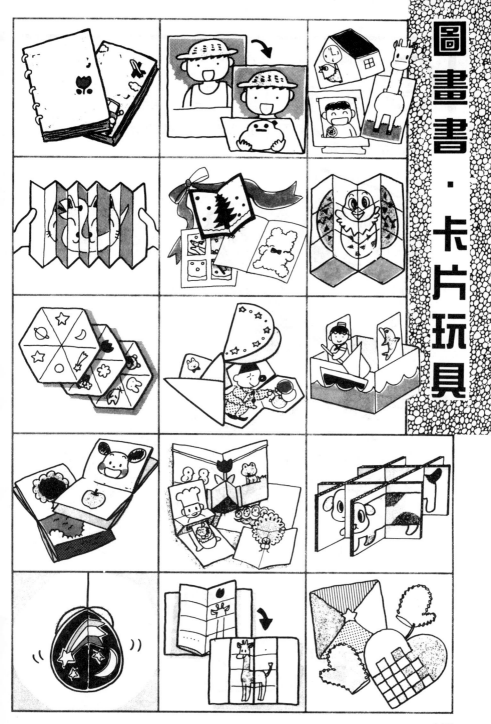

◆圖畫書・卡片玩具

① 自製圖畫書

從廣告紙或月曆上剪下自己喜歡的圖案，做成屬於自己的圖畫書。

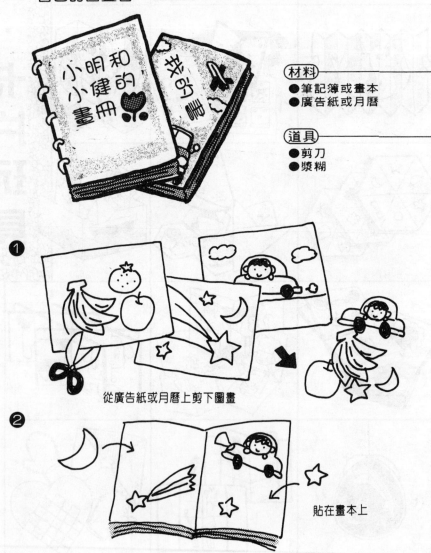

(材料)
●筆記簿或畫本
●廣告紙或月曆

(道具)
●剪刀
●漿糊

❶ 從廣告紙或月曆上剪下圖畫

❷ 貼在畫本上

236

❸

裝上封面，設計成自己的畫冊。

遊戲方法

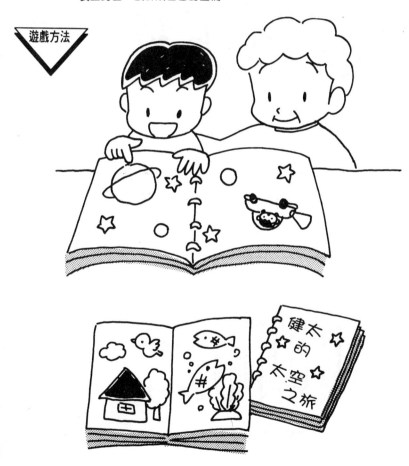

② 手風琴圖畫書

左側和右側……。隨著啟開方向的不同，畫面也不一樣。也可以像屏風一樣，用雙手拿著移動。

(材料)
●厚紙
●色紙

(道具)
●剪刀
●白膠
●簽字筆

1

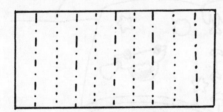

━ ・━ ・━ 向外摺

‥‥‥‥ 向內摺

準備長的厚紙，反覆向內摺、向外摺。

2

手拿處━

手拿處━

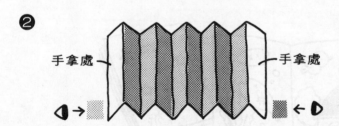

左右交互看看，看見的畫面不一樣喲！

238

❸

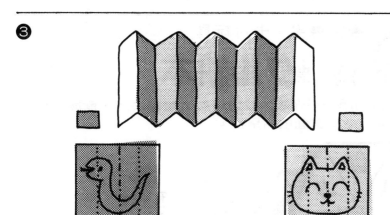

畫2種畫面，各分成4等分。

❹

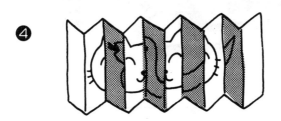

如圖般交互
貼上。

遊戲方法

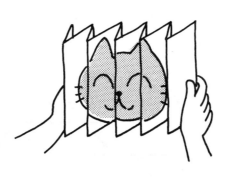

從右看、從左看。雙手像拿手風琴一樣
拉開，看看畫面如何移動。

③ 轉 轉 畫 冊

只利用一長條紙，就可以做成魔術卡片。展開六角形卡片，3個畫面依序呈現。

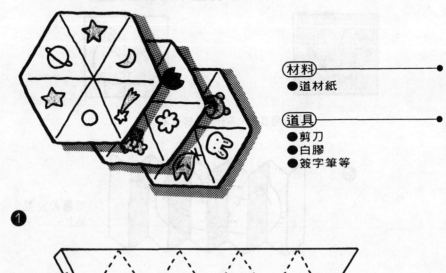

（材料）
●道材紙

（道具）
●剪刀
●白膠
●簽字筆等

①

塗漿糊處

準備帶狀長條紙，做成 9 個正三角形。

【正三角形的做法】

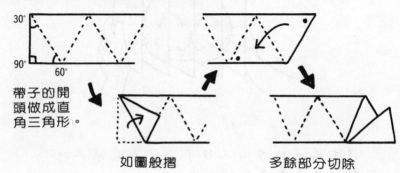

30°

90°
60°

帶子的開頭做成直角三角形。

如圖般摺　　　　　多餘部分切除

240

❷

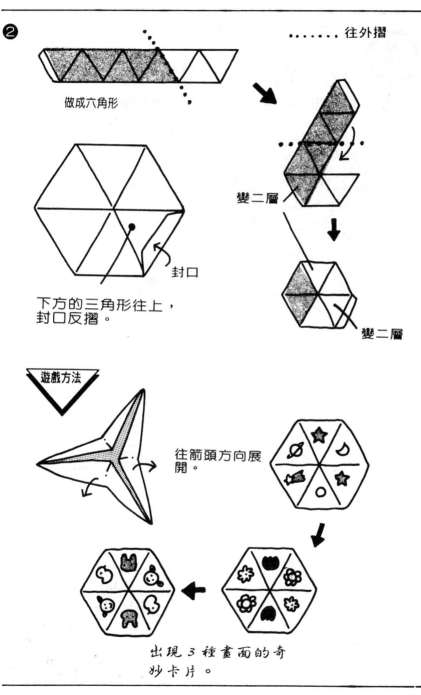

......往外摺

做成六角形

封口

下方的三角形往上，
封口反摺。

變二層

變二層

▽ 遊戲方法

往箭頭方向展
開。

出現 3 種畫面的奇
妙卡片。

④ 立 體 圖 畫 書

用牛奶紙盒和長紙帶製作畫面會改變的圖畫書。

（材料）
- ●牛奶盒
- ●道林紙

（道具）
- ●剪刀
- ●美工刀
- ●白膠
- ●簽字筆

❶

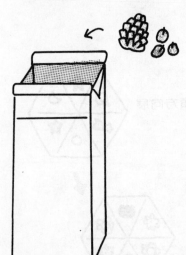

將牛奶盒口打開，裝入大豆、松果。

❷

口部以白膠固定

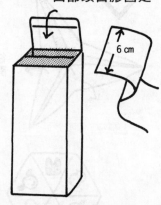

6 cm

將牛奶盒口部剪開，做成盒狀（做 2 個）。道林紙裁成寬 6cm、長 110cm 的紙帶（3 條）。

❸

將 2 個牛奶盒接在一起

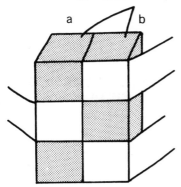

道林紙如圖般貼在牛奶盒上。道林紙
與道林紙之間間隔 5mm 左右。

❹

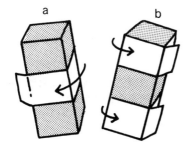

紙帶貼在紙盒上時，a 紙盒順時針捲
、b 紙盒逆時針捲。

❺

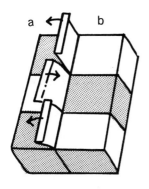

貼好之後，2 個牛奶盒如圖般連接，
剩下的一面往反方向捲。

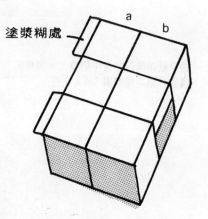

塗漿糊處 —

a　　b

塗漿糊的地方塗上漿糊，a 的紙盒往
b 貼、b 的紙盒往 a 貼。

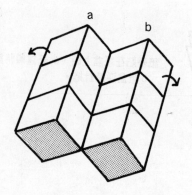

a

b

乾燥之後往箭頭方向翻轉，看看道林
紙是否會脫落。

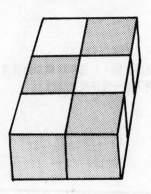

繞12次之後，就會變成如圖
模樣。

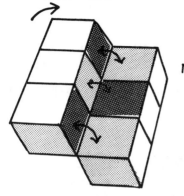

黑色部分塗白膠，將 2 個紙盒粘住。乾燥之後再往箭頭方向翻動，一直到呈現原來模樣。

第一面畫上自己喜歡的圖案。

翻面再畫上自己喜歡的圖案，依序畫圖。

遊戲方法

共可做成 11 面，邊翻邊說故事也很有趣。

圖畫書、卡片玩具

⑤ 自 製 圖 畫 日 記

只利用1張紙，藉由摺的方法，也能做成一本畫冊。試著邊翻畫冊邊說故事。

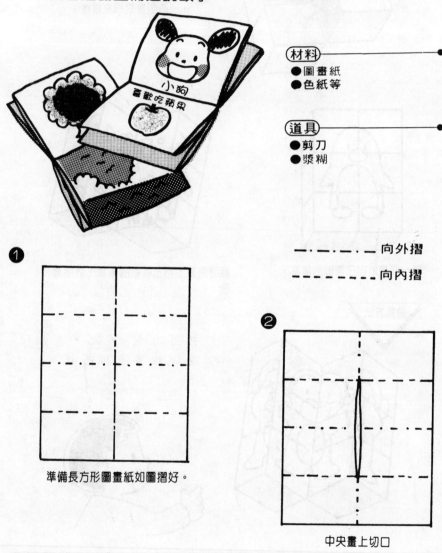

材料
- ●圖畫紙
- ●色紙等

道具
- ●剪刀
- ●漿糊

— ・ — ・ — 向外摺

- - - - - - 向內摺

❶
準備長方形圖畫紙如圖摺好。

❷
中央畫上切口

一邊注意摺時的上下，一邊畫圖。

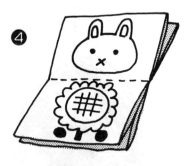

虛線處摺

遊戲方法

今天發生的事，愉快的回憶，都可以做成圖畫日記。

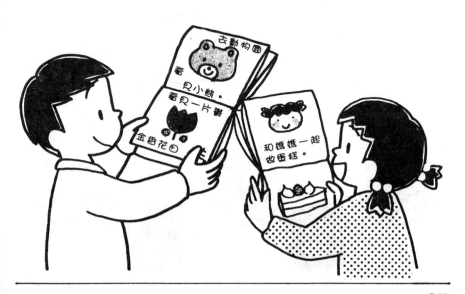

圖畫書、卡片玩具

◆圖畫書・卡片玩具

七夕掛飾

做一個像畫冊一般的七夕掛飾。當風一吹，它就會咕嚕咕嚕地轉動。

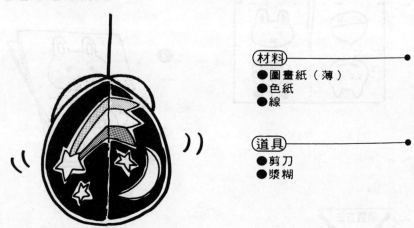

材料
● 圖畫紙（薄）
● 色紙
● 線

道具
● 剪刀
● 漿糊

1

準備 4 張剪成直徑
12cm 左右的圓形圖
畫紙。

2

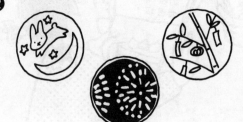

在每張圓形紙上畫
圖或貼色紙。

❸

中心穿
入線。

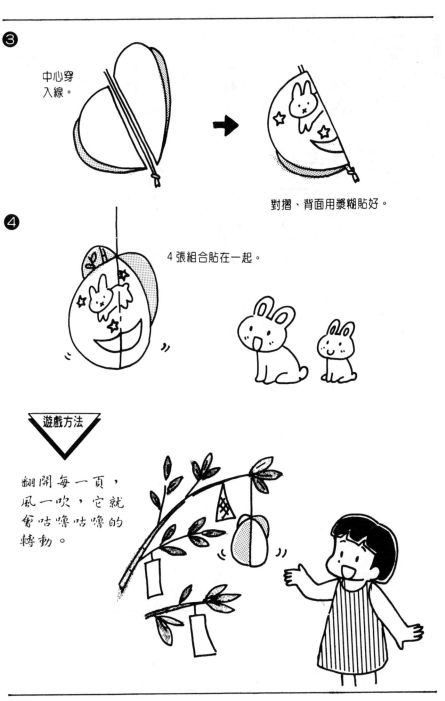

對摺、背面用漿糊貼好。

❹

4張組合貼在一起。

翻開每一頁，
風一吹，它就
會咕嚕咕嚕的
轉動。

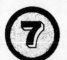

◆圖畫書・卡片玩具

暑假問候卡片

快樂的暑假，做一張別緻的卡片送給同學吧！

害在太熱了！

送給你

罗人！

材料
● 明信片
● 色紙

道具
● 剪刀
● 漿糊
● 簽字筆

❶

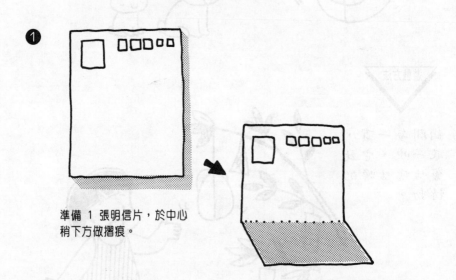

準備 1 張明信片，於中心稍下方做摺痕。

❷

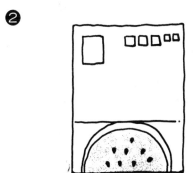

封面及背面畫圖或寫字

❸

將明信片一摺……，就呈現出張
開大口吃西瓜的男孩子圖案。

【其他】

試著加入其他文字

聖 誕 卡

聖誕節時，不妨自己做一張與眾不同的聖誕卡。剪貼、畫圖、著色之後，出現一張怎麼樣的卡片呢？

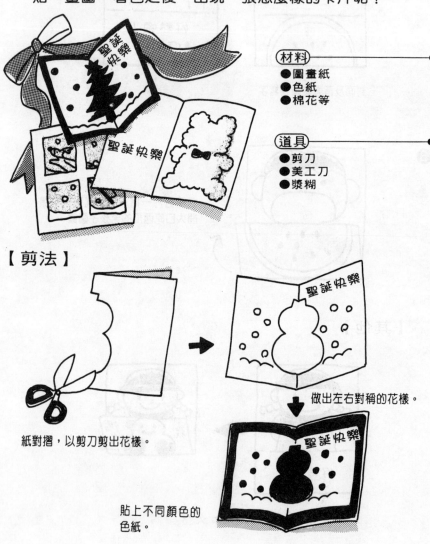

【材料】
● 圖畫紙
● 色紙
● 棉花等

【道具】
● 剪刀
● 美工刀
● 漿糊

【剪法】

紙對摺，以剪刀剪出花樣。

做出左右對稱的花樣。

貼上不同顏色的色紙。

【鏤空】

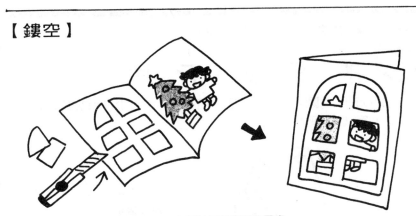

將封面切割鏤空，從洞中可以看見裡面的圖案。

【半立體】

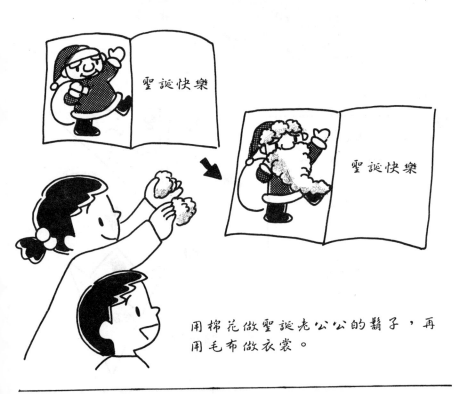

用棉花做聖誕老公公的鬍子，再用毛布做衣裳。

摺疊式卡片

四方形、圓形紙等依摺法不同，也可以做成有趣的卡片，當邀請函也不錯。

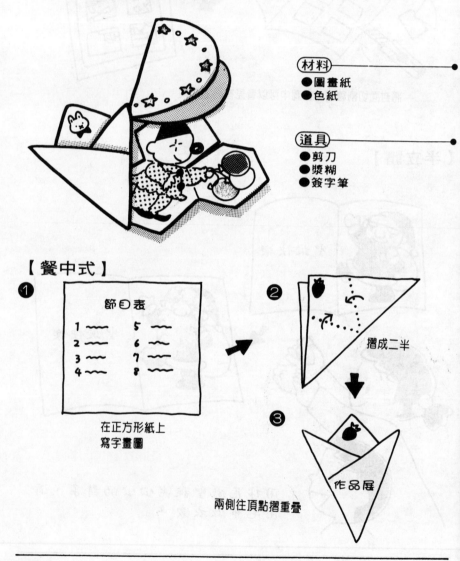

（材料）
●圖畫紙
●色紙

（道具）
●剪刀
●漿糊
●簽字筆

【餐中式】

① 節目表

1 〜〜〜　5 〜〜〜
2 〜〜〜　6 〜〜〜
3 〜〜〜　7 〜〜〜
4 〜〜〜　8 〜〜〜

在正方形紙上
寫字畫圖

② 摺成二半

③ 作品展

兩側往頂點摺重疊

【圓形摺法】

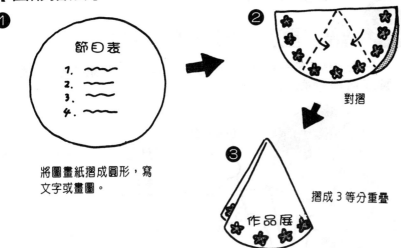

① 節目表

1. ～～～
2. ～～～
3. ～～～
4. ～～～

將圖畫紙摺成圓形，寫文字或畫圖。

② 對摺

③ 作品展

摺成 3 等分重疊

【正六角形摺法】

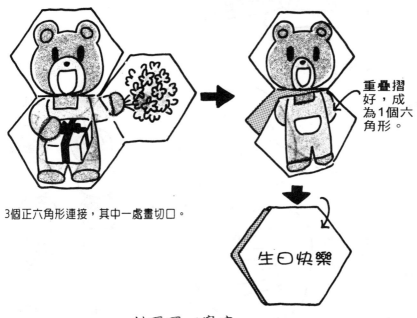

3個正六角形連接，其中一處畫切口。

重疊摺好，成為1個六角形。

生日快樂

封面可以寫字

圖畫書、卡片玩具

◆圖畫書・卡片玩具

⑩ 會動的卡片

　　只要稍微下一點工夫，就可以讓卡片非常生動。試
著製成各種會動的卡片吧！

【材料】
● 圖畫紙
● 色紙
● 摺紙

【道具】
● 剪刀
● 美工刀
● 漿糊

【直線排列】

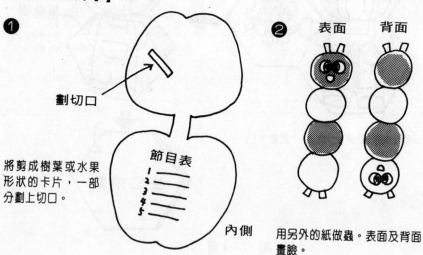

❶

劃切口

將剪成樹葉或水果
形狀的卡片，一部
分劃上切口。

內側

節目表
1
2
3
4
5

❷　　表面　　背面

用另外的紙做蟲。表面及背面
畫臉。

❸

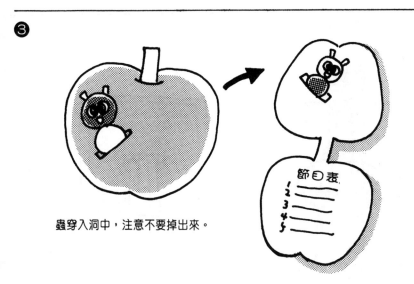

蟲穿入洞中，注意不要掉出來。

從內側及外側均露出蟲的
臉。

【應用篇·1】

❶

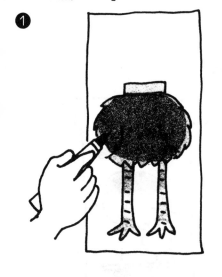

在長方形紙上，畫駝鳥的身體和腳，
脖子處畫切口。

❷

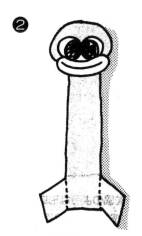

做長脖子和頭

圖畫書、卡片玩具

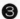

將❷插入❶的洞中。後面露出的紙讓它能上下移動，則駝鳥
的脖子就會上下伸縮。

【應用篇・2】

❶

紙剪成如圖形狀。
（上部突出）

❷

賀金榜題名

鏤空

畫人物，在臉及胸處鏤空。

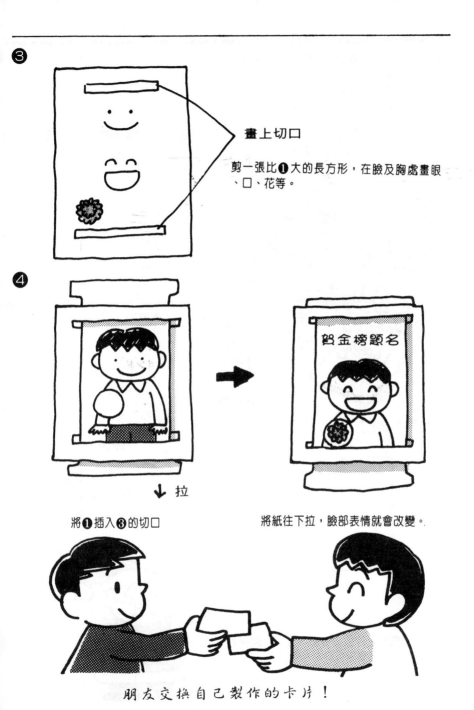

③

畫上切口

剪一張比❶大的長方形，在臉及胸處畫眼、口、花等。

④

↓拉

將❶插入③的切口

將紙往下拉，臉部表情就會改變。

賀金榜題名

朋友交換自己製作的卡片！

⑪ 彈 出 卡 片

一打開卡片，就會出現立體畫面。甚至從平面處飛出東西，非常好玩。

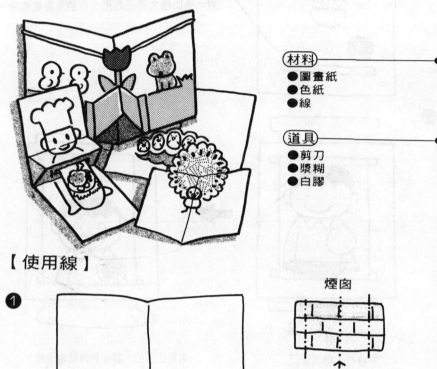

材料
●圖畫紙
●色紙
●線

道具
●剪刀
●漿糊
●白膠

【使用線】

①

襯紙對摺

用圖畫紙等做成襯紙、煙囱、聖誕老公公，每項物品各向內、外摺。

煙囱

聖誕老公公

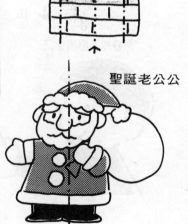

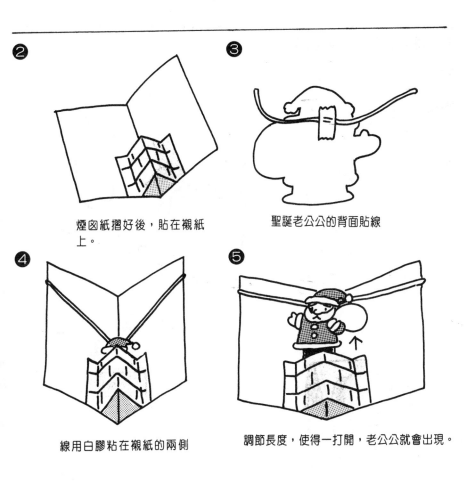

❷ 煙囪紙摺好後，貼在襯紙上。

❸ 聖誕老公公的背面貼線

❹ 線用白膠粘在襯紙的兩側

❺ 調節長度，使得一打開，老公公就會出現。

【其他】

做成怪獸模樣來嚇嚇人吧！

【襯紙中飛出東西】

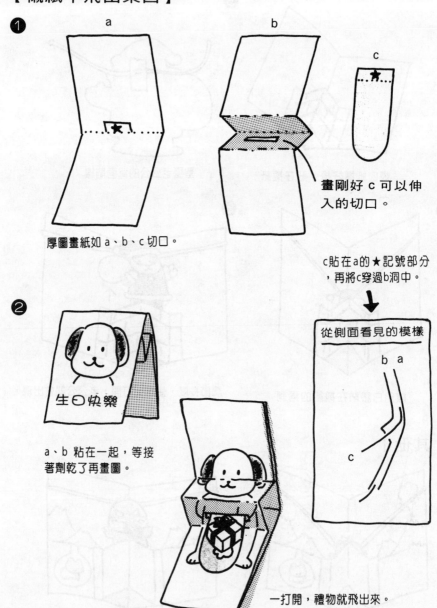

1

a　　　　　b　　　　　c

厚圖畫紙如 a、b、c 切口。

畫剛好 c 可以伸入的切口。

c貼在a的★記號部分，再將c穿過b洞中。

↓

從側面看見的模樣

b a

c

2

生日快樂

a、b 粘在一起，等接著劑乾了再畫圖。

一打開，禮物就飛出來。

【利用切口】

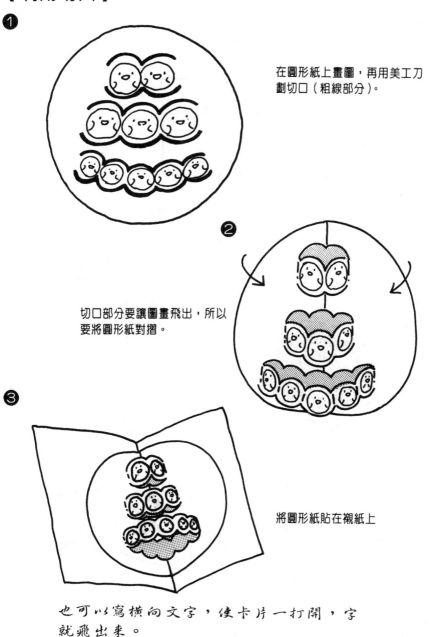

① 在圓形紙上畫圖，再用美工刀劃切口（粗線部分）。

② 切口部分要讓圖畫飛出，所以要將圓形紙對摺。

③ 將圓形紙貼在襯紙上

也可以寫橫向文字，使卡片一打開，字就飛出來。

【內側摺】

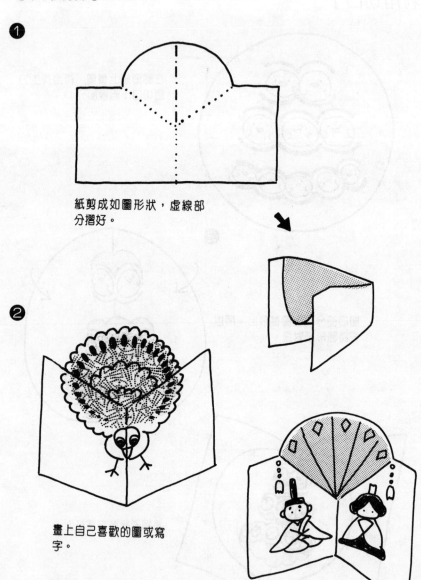

❶

紙剪成如圖形狀，虛線部
分摺好。

❷

畫上自己喜歡的圖或寫
字。

只要稍微下點工夫，就能做出非常有趣的卡片。送給父母、朋友都不錯喲！

圖畫書、卡片玩具

265

⑫ 變 身 卡 片

只要往兩端一拉，一瞬間就變成背面的奇妙卡片。
會讓父母大吃一驚喲！

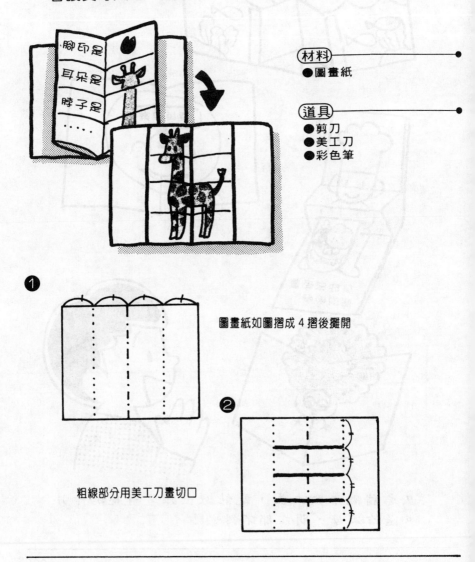

材料
● 圖畫紙

道具
● 剪刀
● 美工刀
● 彩色筆

❶

圖畫紙如圖摺成 4 摺後攤開

粗線部分用美工刀畫切口

❷

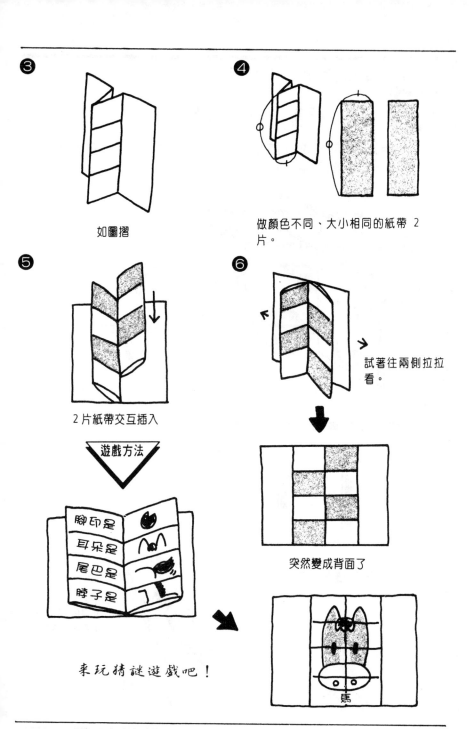

❸

如圖摺

❹

做顏色不同、大小相同的紙帶 2 片。

❺

2 片紙帶交互插入

遊戲方法

腳印是

耳朵是

尾巴是

脖子是

來玩猜謎遊戲吧！

❻

試著往兩側拉拉看。

突然變成背面了

馬

⑬ 驚 嚇 卡 片

用瓦楞紙做成立體卡片，送給朋友是一項很獨特的
禮物，一定讓他嚇一跳。

材料
- ●瓦楞紙
 （30×20cm，4 片）

道具
- ●美工刀
- ●簽字筆

❶

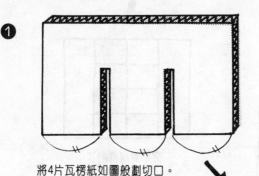

將4片瓦楞紙如圖般劃切口。

切口的寬度大約是
瓦楞紙的厚度。

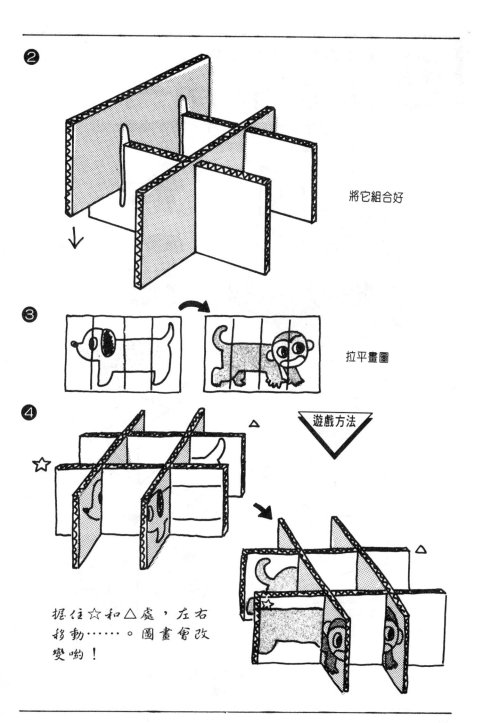

❷

將它組合好

❸

拉平畫圖

❹

△

遊戲方法

☆

握住☆和△處，左右
移動……。圖畫會改
變喲！

△

☆

觸 摸 卡 片

巧妙地利用牛奶盒做成卡片。將牛奶盒一扭,躲在裡面的主角便上場了。

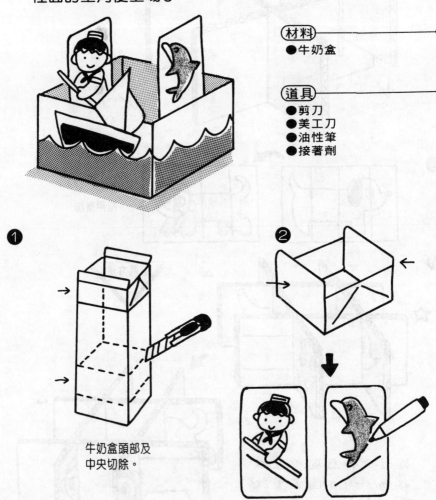

材料
●牛奶盒

道具
● 剪刀
● 美工刀
● 油性筆
● 接著劑

① 牛奶盒頭部及中央切除。

②

切除頭部只有1條摺線的側面(2片)。在白色的一面各畫上圖案。

❸

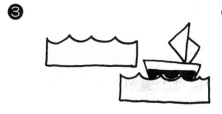

切成鋸齒狀當裝飾

❹

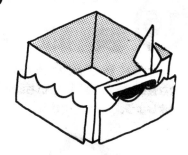

貼在下面的牛奶盒上。

❺

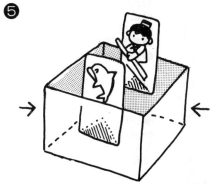

三角斜線部分為塗漿糊處，立起黏好
。從左右箭頭方向用力時，海豚及少
年會進入盒內。

遊戲方法

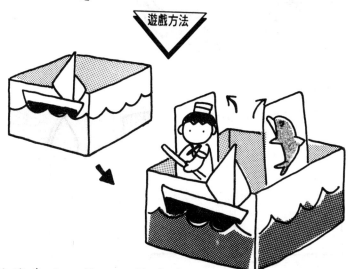

從隱藏的狀態下扭轉看看，
少年及海豚會跳出來喲！

圖畫書、卡片玩具

 ◆圖畫書・卡片玩具

裝飾卡片

卡片除了用剪貼方法製作之外，還有各種裝飾方法。不妨多方嘗試，做出獨具一格的卡片。

【材料】
- ●道林紙
- ●厚紙
- ●圖畫紙
- ●和紙等

【道具】
- ●牙刷
- ●鐵網（刷用）
- ●剪刀
- ●漿糊
- ●顏料

【刷畫】

①

紅色道林紙裁成適當大小做卡片。事先寫上文字。用厚紙做蠟燭形狀。

❷

中央摺痕處放置剪下來的蠟燭形狀。用牙刷沾白色顏料（不會滴下來的程度），從鐵網上刷。

❸

像這樣製作出來的朦朧圖案，更有氣氛。

【切割花樣】

❶

卡片對摺，在摺縫處切割小缺口。

❷

一打開，就會出現左右對稱的花樣。在外側貼上相同大小、顏色不同的紙即可。

【撕畫】

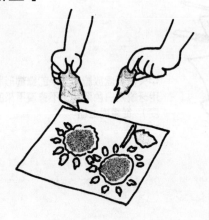

用手將和紙等撕成適當的大小，貼在
卡片上。

用手撕出來的紙，具有獨特效果。

也可以利用雜誌，月曆紙來撕。

【旋轉畫】

繡花緞

絲帶

止扣

釘書針

只要一旋轉，即可看見各種花樣。
利用不同材料、方法裝釘，會有不
同的感覺。

◆圖畫書・卡片玩具

卡片信袋

放置卡片的信袋，也可以自己製作。從沒見過的信袋，相信大家都喜歡。

材料
- ●道林紙
- ●絲帶
- ●摺紙
- ●絨紙（厚紙）

道具
- ●剪刀

【手套型】

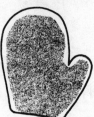

用道林紙剪出手套形狀（4片）。

②

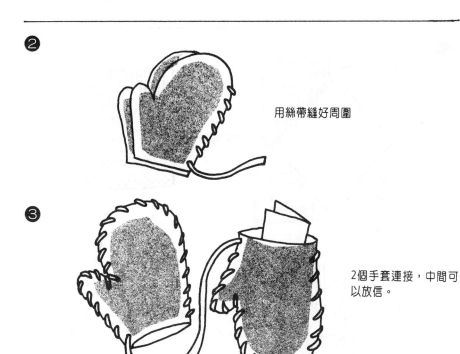

用絲帶縫好周圍

③

2個手套連接，中間可
以放信。

【使用摺紙】

❶

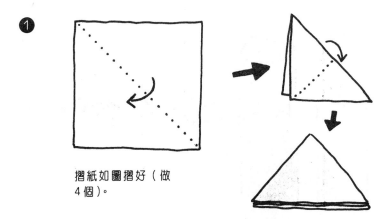

摺紙如圖摺好（做
4個）。

❷

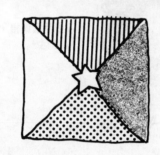

相互插入

❸

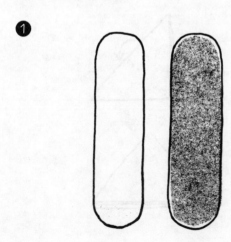

表面及背面的中央貼貼紙固定，即可
從上放入信。

【 心型信叉 】

❶

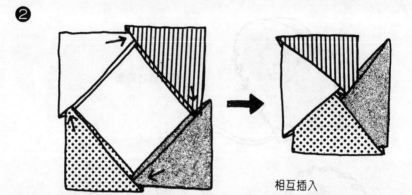

用不同顏色的絨紙，做成如圖般細長
的橢圓形。

❷ 各個對摺

❸ 二片均一剪切口

❹ 如圖般交互編織

遊戲方法

插入信箋當禮物

大展出版社有限公司　圖書目錄

地址：台北市北投區（石牌）
　　　致遠一路二段 12 巷 1 號
郵撥：0166955～1

電話：(02)28236031
　　　28236033
傳真：(02)28272069

·婦 幼 天 地· 電腦編號 16

·青春天地· 電腦編號 17

·健康天地· 電腦編號 18

・實用女性學講座・ 電腦編號 19

・校園系列・ 電腦編號 20

4.	讀書記憶秘訣	多湖輝著	150元
5.	視力恢復！超速讀術	江錦雲譯	180元
6.	讀書36計	黃柏松編著	180元
7.	驚人的速讀術	鐘文訓編著	170元
8.	學生課業輔導良方	多湖輝著	180元
9.	超速讀超記憶法	廖松濤編著	180元
10.	速算解題技巧	宋釗宜編著	200元
11.	看圖學英文	陳炳崑編著	200元
12.	讓孩子最喜歡數學	沈永嘉譯	180元
13.	催眠記憶術	林碧清譯	180元
14.	催眠速讀術	林碧清譯	180元
15.	數學式思考學習法	劉淑錦譯	200元
16.	考試憑要領	劉孝暉著	180元
17.	事半功倍讀書法	王毅希著	200元
18.	超金榜題名術	陳蒼杰譯	200元

・實用心理學講座・電腦編號21

1.	拆穿欺騙伎倆	多湖輝著	140元
2.	創造好構想	多湖輝著	140元
3.	面對面心理術	多湖輝著	160元
4.	偽裝心理術	多湖輝著	140元
5.	透視人性弱點	多湖輝著	140元
6.	自我表現術	多湖輝著	180元
7.	不可思議的人性心理	多湖輝著	180元
8.	催眠術入門	多湖輝著	150元
9.	責罵部屬的藝術	多湖輝著	150元
10.	精神力	多湖輝著	150元
11.	厚黑說服術	多湖輝著	150元
12.	集中力	多湖輝著	150元
13.	構想力	多湖輝著	150元
14.	深層心理術	多湖輝著	160元
15.	深層語言術	多湖輝著	160元
16.	深層說服術	多湖輝著	180元
17.	掌握潛在心理	多湖輝著	160元
18.	洞悉心理陷阱	多湖輝著	180元
19.	解讀金錢心理	多湖輝著	180元
20.	拆穿語言圈套	多湖輝著	180元
21.	語言的內心玄機	多湖輝著	180元
22.	積極力	多湖輝著	180元

·超現實心理講座· 電腦編號 22

1.	超意識覺醒法	詹蔚芬編譯	130 元
2.	護摩秘法與人生	劉名揚編譯	130 元
3.	秘法！超級仙術入門	陸明譯	150 元
4.	給地球人的訊息	柯素娥編著	150 元
5.	密教的神通力	劉名揚編著	130 元
6.	神秘奇妙的世界	平川陽一著	200 元
7.	地球文明的超革命	吳秋嬌譯	200 元
8.	力量石的秘密	吳秋嬌譯	180 元
9.	超能力的靈異世界	馬小莉譯	200 元
10.	逃離地球毀滅的命運	吳秋嬌譯	200 元
11.	宇宙與地球終結之謎	南山宏著	200 元
12.	驚世奇功揭秘	傅起鳳著	200 元
13.	啟發身心潛力心象訓練法	栗田昌裕著	180 元
14.	仙道術遁甲法	高藤聰一郎著	220 元
15.	神通力的秘密	中岡俊哉著	180 元
16.	仙人成仙術	高藤聰一郎著	200 元
17.	仙道符咒氣功法	高藤聰一郎著	220 元
18.	仙道風水術尋龍法	高藤聰一郎著	200 元
19.	仙道奇蹟超幻像	高藤聰一郎著	200 元
20.	仙道鍊金術房中法	高藤聰一郎著	200 元
21.	奇蹟超醫療治癒難病	深野一幸著	220 元
22.	揭開月球的神秘力量	超科學研究會	180 元
23.	西藏密教奧義	高藤聰一郎著	250 元
24.	改變你的夢術入門	高藤聰一郎著	250 元
25.	21 世紀拯救地球超技術	深野一幸著	250 元

·養 生 保 健· 電腦編號 23

1.	醫療養生氣功	黃孝寬著	250 元
2.	中國氣功圖譜	余功保著	250 元
3.	少林醫療氣功精粹	井玉蘭著	250 元
4.	龍形實用氣功	吳大才等著	220 元
5.	魚戲增視強身氣功	宮嬰著	220 元
6.	嚴新氣功	前新培金著	250 元
7.	道家玄牝氣功	張章著	200 元
8.	仙家秘傳袪病功	李遠國著	160 元
9.	少林十大健身功	秦慶豐著	180 元
10.	中國自控氣功	張明武著	250 元
11.	醫療防癌氣功	黃孝寬著	250 元
12.	醫療強身氣功	黃孝寬著	250 元
13.	醫療點穴氣功	黃孝寬著	250 元

·社會人智囊· 電腦編號 24

·精選系列· 電腦編號 25

·飲食保健· 電腦編號 29

1.	自己製作健康茶	大海淳著	220 元
2.	好吃、具藥效茶料理	德永睦子著	220 元
3.	改善慢性病健康藥草茶	吳秋嬌譯	200 元
4.	藥酒與健康果菜汁	成玉編著	250 元
5.	家庭保健養生湯	馬汴梁編著	220 元
6.	降低膽固醇的飲食	早川和志著	200 元
7.	女性癌症的飲食	女子營養大學	280 元
8.	痛風者的飲食	女子營養大學	280 元
9.	貧血者的飲食	女子營養大學	280 元
10.	高脂血症者的飲食	女子營養大學	280 元
11.	男性癌症的飲食	女子營養大學	280 元
12.	過敏者的飲食	女子營養大學	280 元
13.	心臟病的飲食	女子營養大學	280 元
14.	滋陰壯陽的飲食	王增著	220 元
15.	胃、十二指腸潰瘍的飲食	勝健一等著	280 元
16.	肥胖者的飲食	雨宮禎子等著	280 元

·家庭醫學保健· 電腦編號 30

1.	女性醫學大全	雨森良彥著	380 元
2.	初為人父育兒寶典	小瀧周曹著	220 元
3.	性活力強健法	相建華著	220 元
4.	30 歲以上的懷孕與生產	李芳黛編著	220 元
5.	舒適的女性更年期	野末悅子著	200 元
6.	夫妻前戲的技巧	笠井寬司著	200 元
7.	病理足穴按摩	金慧明著	220 元
8.	爸爸的更年期	河野孝旺著	200 元
9.	橡皮帶健康法	山田晶著	180 元
10.	三十三天健美減肥	相建華等著	180 元
11.	男性健美入門	孫玉祿編著	180 元
12.	強化肝臟秘訣	主婦の友社編	200 元
13.	了解藥物副作用	張果馨譯	200 元
14.	女性醫學小百科	松山榮吉著	200 元
15.	左轉健康法	龜田修等著	200 元
16.	實用天然藥物	鄭炳全編著	260 元
17.	神秘無痛平衡療法	林宗駛著	180 元
18.	膝蓋健康法	張果馨譯	180 元
19.	針灸治百病	葛書翰著	250 元
20.	異位性皮膚炎治癒法	吳秋嬌譯	220 元
21.	禿髮白髮預防與治療	陳炳崑編著	180 元
22.	埃及皇宮菜健康法	飯森薰著	200 元

◎ 創新經營管理六十六大計（精）	蔡弘文編	780 元
1. 如何獲取生意情報	蘇燕謀譯	110 元
2. 經濟常識問答	蘇燕謀譯	130 元
4. 台灣商戰風雲錄	陳中雄著	120 元
5. 推銷大王秘錄	原一平著	180 元
6. 新創意·賺大錢	王家成譯	90 元
7. 工廠管理新手法	琪　輝著	120 元
10. 美國實業 24 小時	柯順隆譯	80 元
11. 撼動人心的推銷法	原一平著	150 元
12. 高竿經營法	蔡弘文編	120 元
13. 如何掌握顧客	柯順隆譯	150 元
17. 一流的管理	蔡弘文編	150 元
18. 外國人看中韓經濟	劉華亭譯	150 元
20. 突破商場人際學	林振輝編著	90 元
22. 如何使女人打開錢包	林振輝編著	100 元
24. 小公司經營策略	王嘉誠著	160 元
25. 成功的會議技巧	鐘文訓編譯	100 元
26. 新時代老闆學	黃柏松編著	100 元
27. 如何創造商場智囊團	林振輝編譯	150 元
28. 十分鐘推銷術	林振輝編譯	180 元
29. 五分鐘育才	黃柏松編譯	100 元
33. 自我經濟學	廖松濤編譯	100 元
34. 一流的經營	陶田生編著	120 元
35. 女性職員管理術	王昭國編譯	120 元
36. ＩＢＭ的人事管理	鐘文訓編譯	150 元
37. 現代電腦常識	王昭國編譯	150 元
38. 電腦管理的危機	鐘文訓編譯	120 元
39. 如何發揮廣告效果	王昭國編譯	150 元
40. 最新管理技巧	王昭國編譯	150 元
41. 一流推銷術	廖松濤編譯	150 元
42. 包裝與促銷技巧	王昭國編譯	130 元
43. 企業王國指揮塔	松下幸之助著	120 元
44. 企業精銳兵團	松下幸之助著	120 元
45. 企業人事管理	松下幸之助著	100 元
46. 華僑經商致富術	廖松濤編譯	130 元
47. 豐田式銷售技巧	廖松濤編譯	180 元
48. 如何掌握銷售技巧	王昭國編著	130 元
50. 洞燭機先的經營	鐘文訓編譯	150 元
52. 新世紀的服務業	鐘文訓編譯	100 元
53. 成功的領導者	廖松濤編譯	120 元
54. 女推銷員成功術	李玉瓊編譯	130 元

國家圖書館出版品預行編目資料

組合玩具 DIY／多田千尋　著，李芳黛譯
－初版－臺北市，大展，民 88
面；21 公分－（勞作系列；2）
譯自：しかけおもちゃ工作
ISBN 957-557-957-7（平裝）
1. 勞作　2. 玩具—製作
999　　　　　　　　　　　　　　　　88012726

SHIKAKE OMOTYA KOUSAKU
© 1997 CHIHIRO TADA
Originally published in Japan by IKEDA SHOTEN PUBLISHING CO., LTD.
in 1997
Chinese translation rights arranged with IKEDA SHOTEN PUBLISHING
CO., LTD.
Through KEIO CULTURAL ENTERPRISE CO., LTD. in 1998

版權仲介：京王文化事業有限公司

組合玩具 DIY ISBN 957-557-957-7

著　　者／多田千尋

編 譯 者／李　芳　黛

發 行 人／蔡　森　明

出 版 者／大展出版社有限公司

社　　址／台北市北投區（石牌）致遠一路 2 段 12 巷 1 號

電　　話／(02) 28236031・28236033

傳　　真／(02) 28272069

郵政劃撥／01669551

登 記 證／局版臺業字第 2171 號

承 印 者／國順圖書印刷公司

裝　　訂／嶸興裝訂有限公司

排 版 者／千兵企業有限公司

電　　話／(02) 28812643

初版 1 刷／1999 年（民 88 年）11 月

定　　價／230 元

大展好書　好書大展